차 례

KB116102

똑 넓 은 딸 1

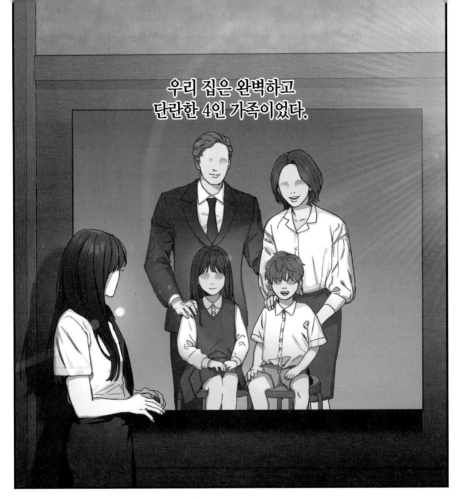

우리 집은 완벽하고
단란한 4인 가족이었다.

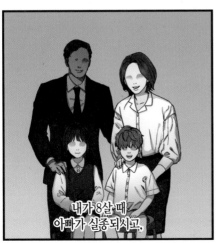

내가 8살 때
아빠가 실종되시고,

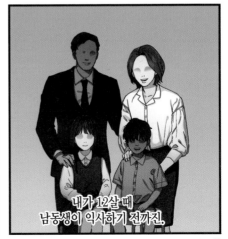

내가 12살 때
남동생이 익사하기 전까진.

그리고
내내
나는,

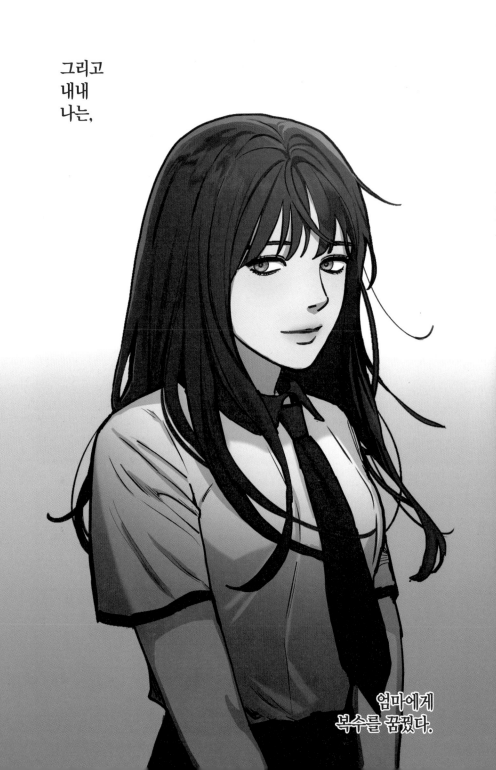

엄마에게
복수를 꿈꿨다.

제1화

우리 딸은
다 완벽한데,
헤어 라인이 아쉬워.

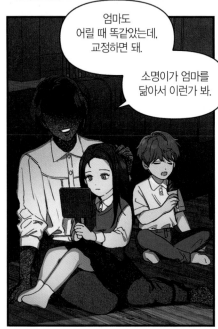

엄마도
어릴 때 똑같았는데,
교정하면 돼.

소명이가 엄마를
닮아서 이런가 봐.

그때까진
앞머리 자르는 게
좋겠다.

소명아, 바이올린
한번 배워볼래?

엄마는 어릴 때
악기 하나쯤
배우고 싶었거든.

테스트 점수 보니까 네가 영어 듣기가 약하더라고.

조만간 과외 선생 하나 붙여줄게.

당연히 할 거지?

나를 똑 닮은 우리 딸.

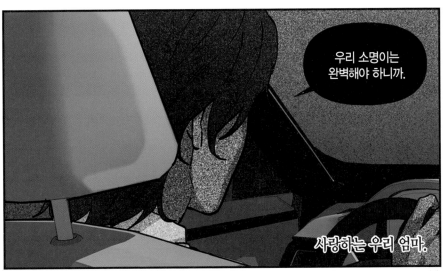

우리 소명이는 완벽해야 하니까.

사랑하는 우리 엄마.

얘들아,
선생님 말에
솜반 십숭하자!

'심폐소생술'이란
단어가 좀 어렵지?

수영장 안전하게 이용해요

③가슴 누르기 ④기도 유지 ⑤숨 불어넣기
 (인공 호흡)

와…. 어떻게
안전 교육까지
그러고 듣나?

꼿꼿

살살해~. 애들이랑
오늘 학교 끝나고
놀러 가지 않을래?

미안, 엄마가
데리러 오신대.
학원 가야 해.

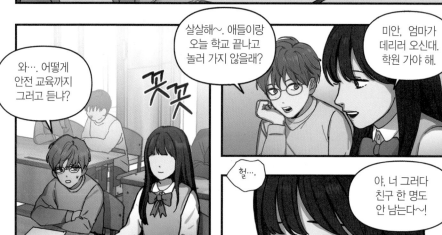

헐….

야, 너 그러다
친구 한 명도
안 남는다~!

피식

제일 친한
단작 친구
시윤이.

12

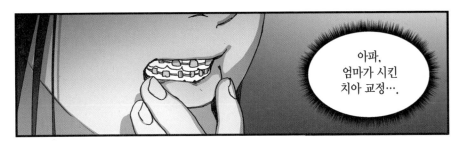

아파,
엄마가 시킨
치아 교정….

하아….

바보.

툭

누나도 참,
엄마 말을 왜 전부
들어주고 있나?

나 봐,
엄마가 진작 포기해서
귀찮게 안 하잖아.

여기, 참고서
놓고 간 거.

다들 누나 보고
똑똑하다고 난리지만….

깐죽

사실은 누나,
좀 멍청한 거 아냐?

세 살 더울 남동생 명진이.

13

엄마는 명진이를 보고,
버르장머리를
교정하기 늦은,

글러먹은 애라고
말씀하셨지만,

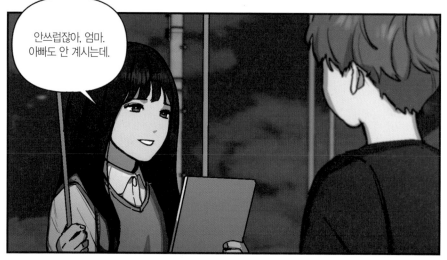

안쓰럽잖아, 엄마.
아빠도 안 계시는데.

…흥.

14

그래도 내 눈엔
그렇게 나쁜 애는 아니다.

자, 먹든가.

누나는
용돈기입장 쓴다고
군것질도 못 하잖아.

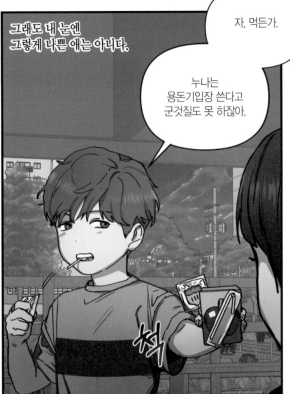

쓰레기
길에 버리지 말고
주머니에 챙겨 가.

윽….

깐깐쟁이….

슬쩍

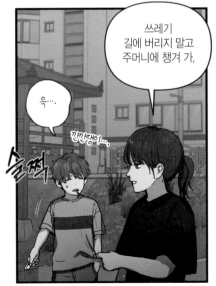

누가 뭐래도 나는
지금에 만족하고,

엄마도, 동생도, 친구들도
모두 다 좋다.

맛있다….

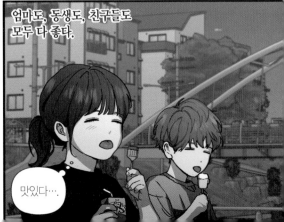

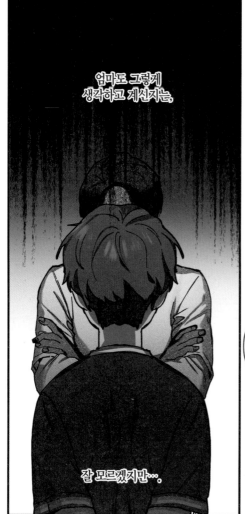

엄마도 그렇게
생각하고 계신지는,

잘 모르겠지만….

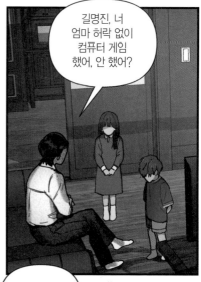

길명진, 너
엄마 허락 없이
컴퓨터 게임
했어, 안 했어?

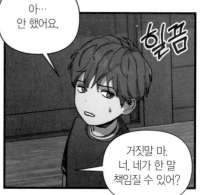

아…
안 했어요.

힐끔

거짓말 마.
너, 네가 한 말
책임질 수 있어?

이
거짓말쟁이야.

울컥

-!!

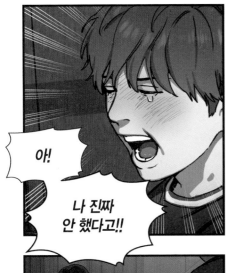

야!

나 진짜
안 했다고!!

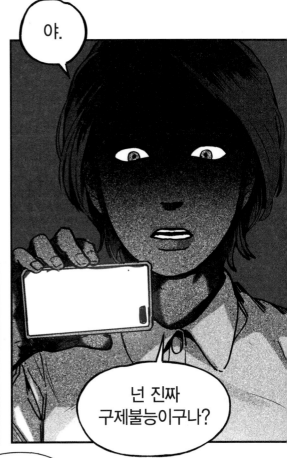

야.

넌 진짜
구제불능이구나?

꿈틀

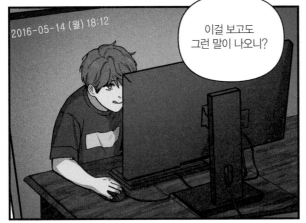

2016-05-14 (월) 18:12

이걸 보고도
그런 말이 나오니?

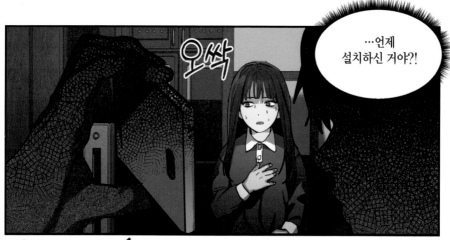

…언제
설치하신 거야?!

오싹

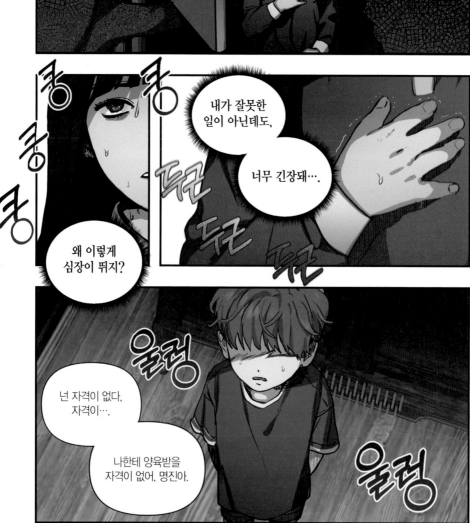

콩
콩
콩
콩

두근
두근
두근

내가 잘못한
일이 아닌데도,

너무 긴장돼….

왜 이렇게
심장이 뛰지?

울렁

울렁

넌 자격이 없다,
자격이….

나한테 양육받을
자격이 없어, 명진아.

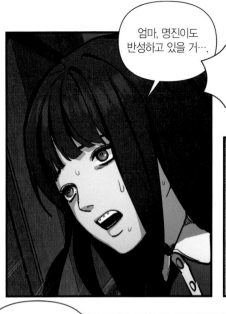

엄마, 명진이도 반성하고 있을 거….

연락이 왔더라!

구멍가게 하는 학부형한테!

길명진, 너 도둑질도 했다며?

모른다곤 못 하겠지? 사과 주스랑 사탕 여러 개.

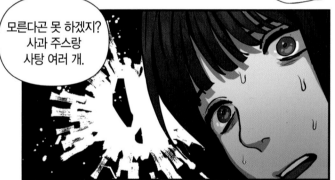

그럼 저번에 명진이가 나한테 줬던 그게…!

너는 어른들이 바보로 보이니?

사장님이 네가 훔치는 걸 몰라서 못 잡은 줄 알아?

왜 신고를 안 하고 나한테 먼저 알려주셨겠어?

도둑질한 네가 뭐가 예쁘다고?

다 네가 어른의 보호를 받고 있기 때문이라고.

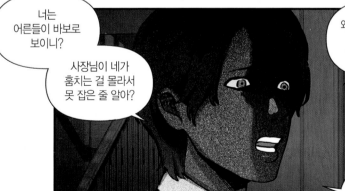

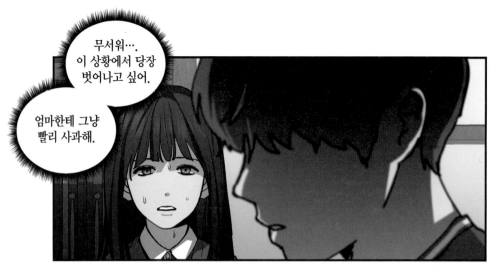

무서워….
이 상황에서 당장
벗어나고 싶어.

엄마한테 그냥
빨리 사과해.

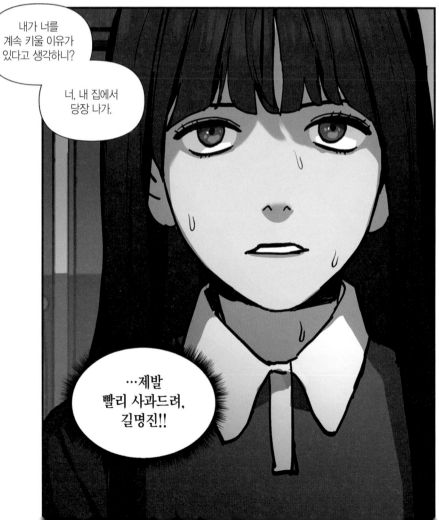

내가 너를
계속 키울 이유가
있다고 생각하니?

너, 내 집에서
당장 나가.

…제발
빨리 사과드려,
길명진!!

흑….

흐흑….

엉엉….

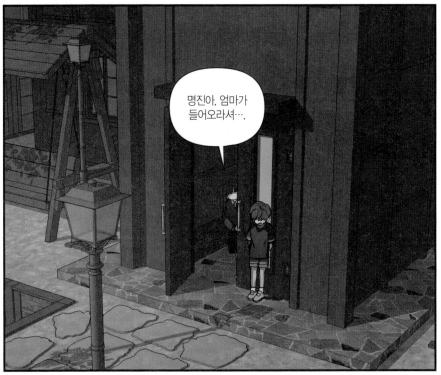

명진아, 엄마가
들어오라셔….

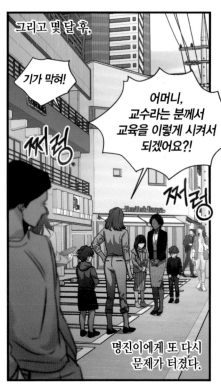

그리고 몇 달 후,

기가 막혀!

쩌렁

쩌렁

어머니,
교수라는 분께서
교육을 이렇게 시켜서
되겠어요?!

명진이에게 또 다시
문제가 터졌다.

철푹

이거나 보고
이야기하시죠!

팔락

2012-09-27

댁네 아들이
우리 애 자전거에
썩은 우유를 부었다고요!

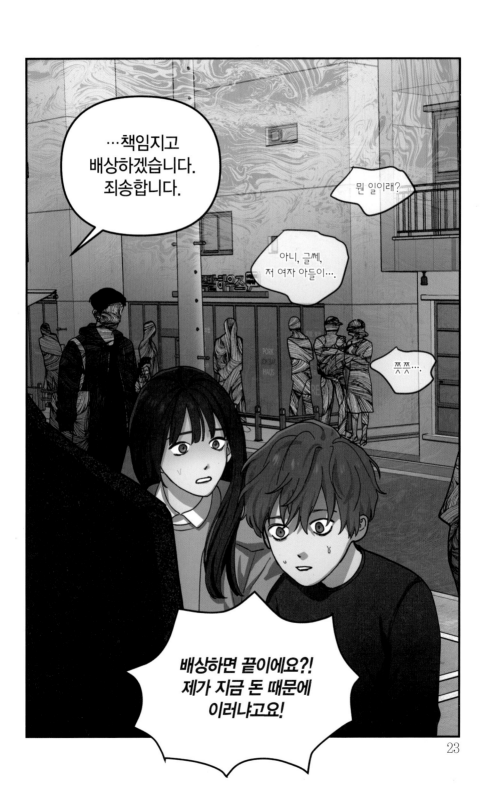

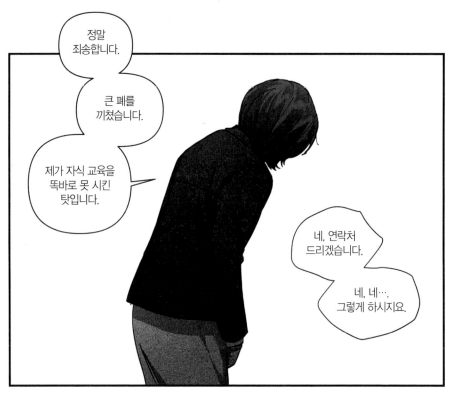

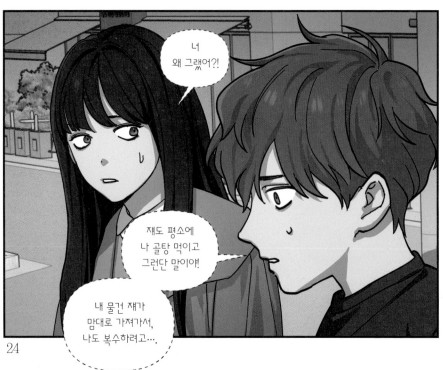

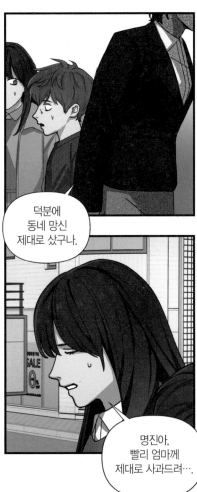

덕분에
동네 망신
제대로 샀구나.

명진아,
빨리 엄마께
제대로 사과드려….

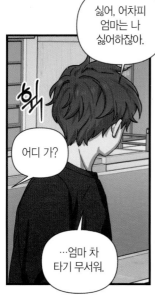

싫어, 어차피 엄마는 나 싫어하잖아.

어디 가?

…엄마 차 타기 무서워.

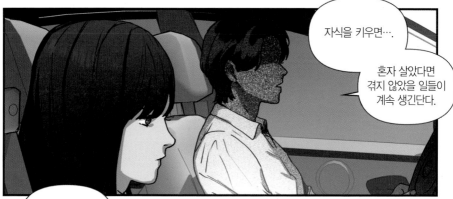

자식을 키우면….

혼자 살았다면 겪지 않았을 일들이 계속 생긴단다.

자식이 없었으면 하지 않았을 사과를 하고,

겪지 않았을 불쾌한 일들을 겪게 되고,

당하지 않았을 망신을 당하지….

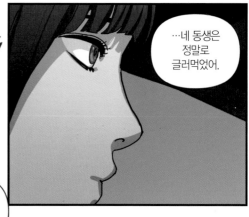

…네 동생은 정말로 글러먹었어.

그래,

너만
내 딸이었으면
완벽했을 것을.

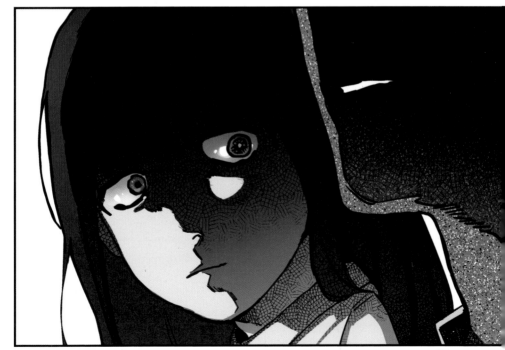

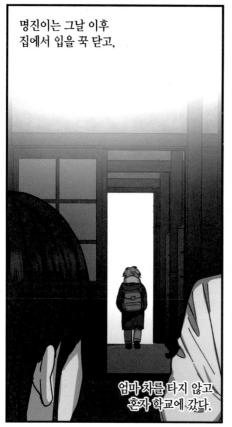

명진이는 그날 이후
집에서 입을 꾹 닫고,

엄마 차를 타지 않고
혼자 학교에 갔다.

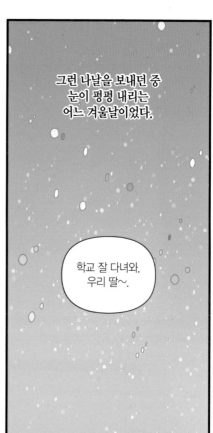

그런 나날을 보내던 중
눈이 펑펑 내리는
어느 겨울날이었다.

학교 잘 다녀와,
우리 딸~.

눈길 조심하고!

그날은 유달리
엄마 기분이
좋아 보였고,

나도 그래서 기분이 좋았다.

댕동댕동~

야, 길소명!

애들이 눈싸움 하러 가재. 같이 놀자!

교문에서 엄마가 기다리고 계셔서. 학원'가…'

하루쯤 놀면 어디가 덧나냐?

잠깐만 놀고 가! 네 동생도 우리랑 놀고 싶대.

…누나 안 가면 나도 안 갈래.

나는 어색하나, 인마

핏

알겠어, 엄마한테 가서 허락받아볼게.

......

그래,
하루쯤은 괜찮지.
가서 놀고 오렴.

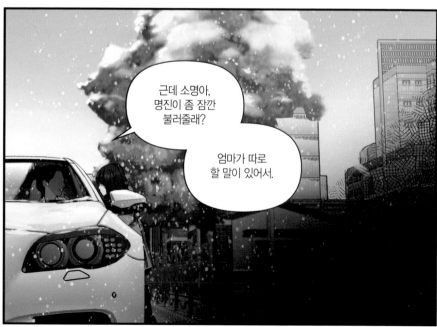

근데 소명아,
명진이 좀 잠깐
불러줄래?

엄마가 따로
할 말이 있어서.

나 엄마한테
허락받았어!

탓

다른 애들은?

요 앞 공원에
먼저 가 있겠대.
우리만 가면 돼.

너희만 오면 5:50야!
빨리 와라~!

31

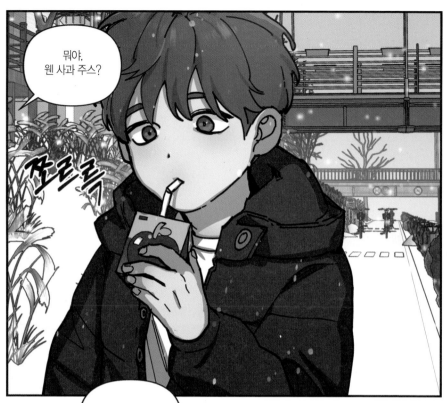

뭐야,
웬 사과 주스?

쪼르륵

치사하게
너 혼자 먹냐?

다 먹어서
줄 것도 없거든?

빨리 형 자리로
가기나 해!

쳇.

웬 주스야?

방금 엄마가
화해하자고
차에서 짚어!

정말?
잘됐다!

자, 누나도
빨리 자리로 가!

누나는 나랑
다른 편이잖아.

하나 둘 셋, 하면
시작이다.
반칙하지 매!

하나,

둘,

셋!

둘이 화해했다니
잘됐다.

파

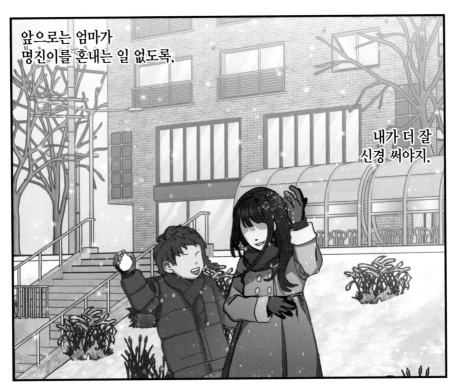

앞으로는 엄마가
명진이를 혼내는 일 없도록,

내가 더 잘
신경 써야지.

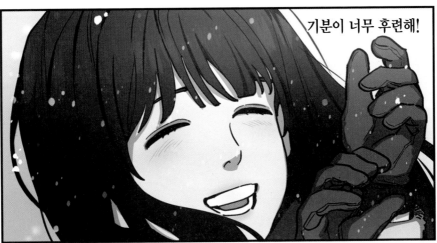

기분이 너무 후련해!

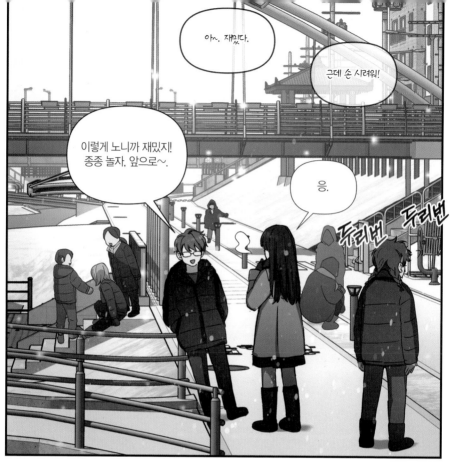

아~. 재밌다.

근데 손 시려워!

이렇게 노니까 재밌지! 종종 놀자, 앞으로~.

응.

두리번 두리번

있잖아, 길소명.

톡

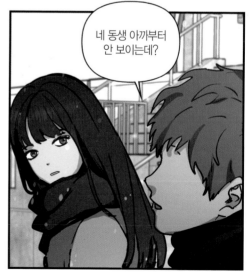

네 동생 아까부터 안 보이는데?

명진아?

잠잠

개울 쪽…

명진아,
어딨어….

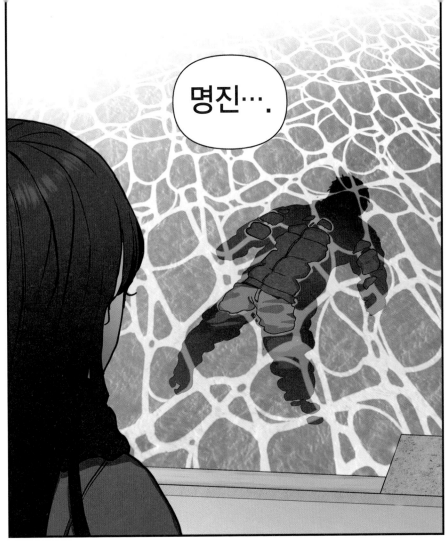

명진….

싸아아아‥

아악! 아아아아악!!

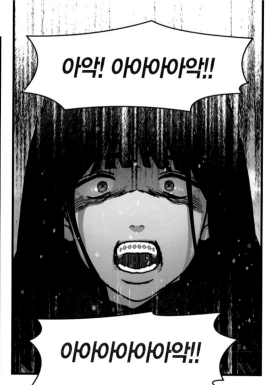

아아아아아아악!!

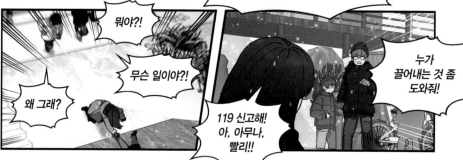

뭐야?!

무슨 일이야?!

왜 그래?

119 신고해!
아, 아무나,
빨리!!

누가
끌어내는 것 좀
도와줘!

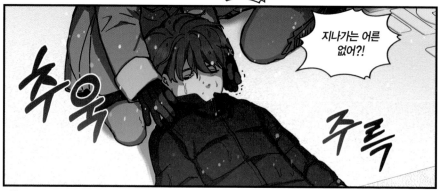

추욱

주륵

지나가는 어른
없어?!

40

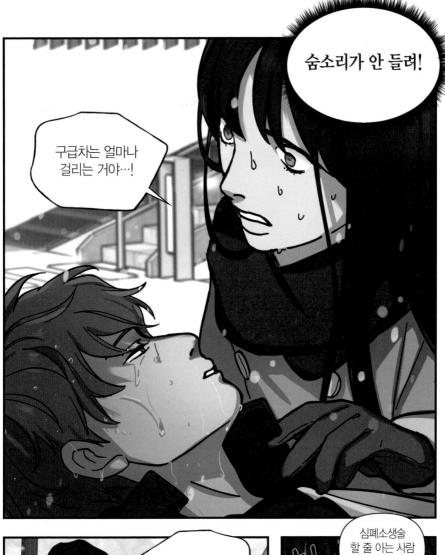

숨소리가 안 들려!

구급차는 얼마나
걸리는 거야…!

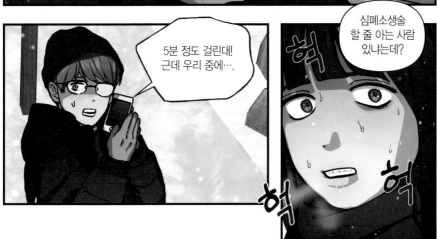

5분 정도 걸린대!
근데 우리 중에….

심폐소생술
할 줄 아는 사람
있냐는데?

헉

헉

헉

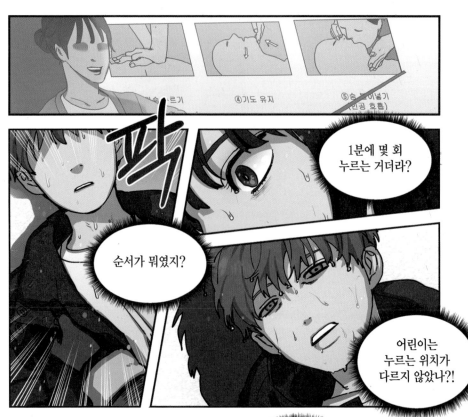

1분에 몇 회 누르는 거더라?

순서가 뭐였지?

어린이는 누르는 위치가 다르지 않았나?!

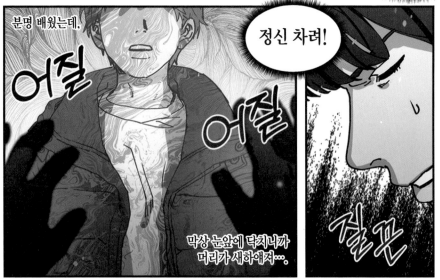

분명 배웠는데,

정신 차려!

막상 눈앞에 닥치니까 머리가 새하얘져….

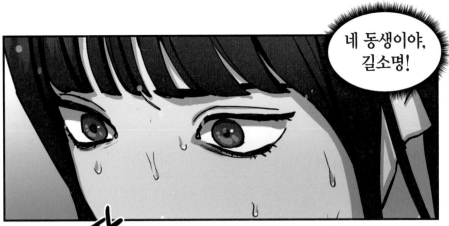

네 동생이야,
길소명!

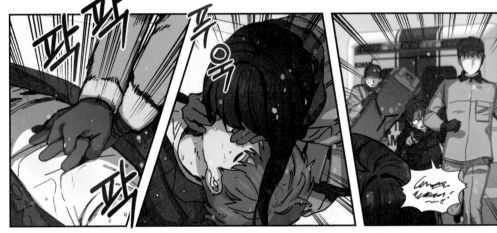

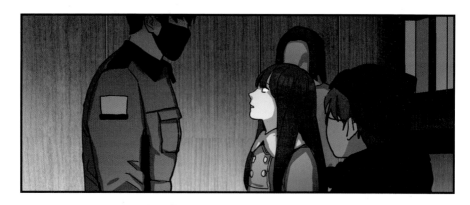

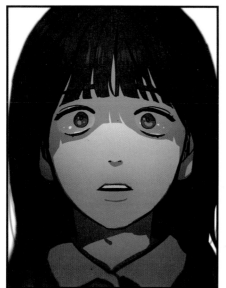

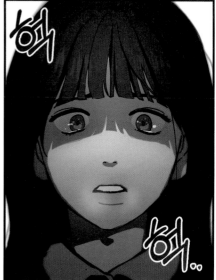

헉

헉..

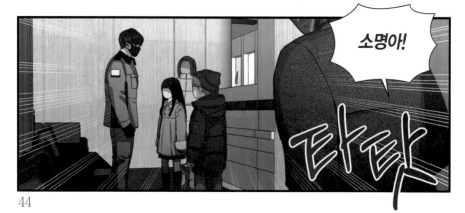

소명아!

타탓

44

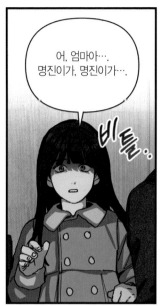

어, 엄마아⋯.
명진이가, 명진이가⋯.

비틀⋯.

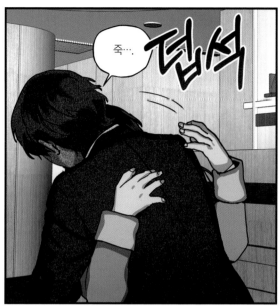

죽⋯.

덥석

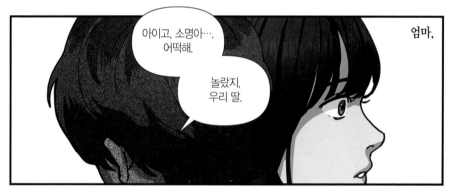

아이고, 소명아⋯.
어떡해.

놀랐지,
우리 딸.

엄마,

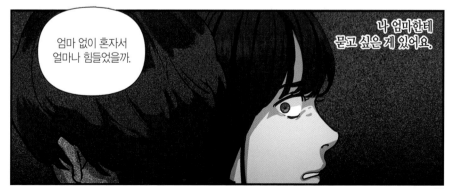

엄마 없이 혼자서
얼마나 힘들었을까.

나 엄마한테
묻고 싶은 게 있어요.

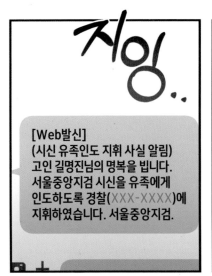

[Web발신]
(시신 유족인도 지휘 사실 알림)
고인 길명진님의 명복을 빕니다.
서울중앙지검 시신을 유족에게
인도하도록 경찰(XXX-XXXX)에
지휘하였습니다. 서울중앙지검.

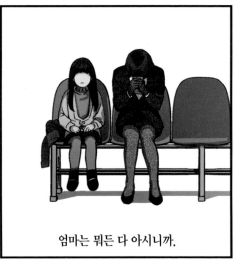

엄마는 뭐든 다 아시니까.

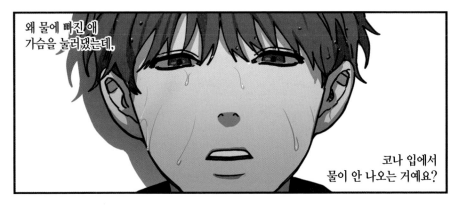

왜 물에 빠진 애
가슴을 눌러댔는데,

코나 입에서
물이 안 나오는 거예요?

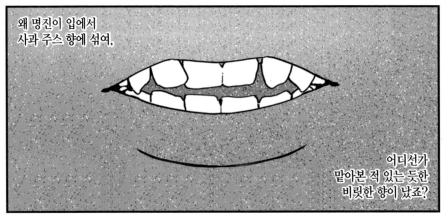

왜 명진이 입에서
사과 주스 향에 섞여,

어디선가
맡아본 적 있는 듯한
비릿한 향이 났죠?

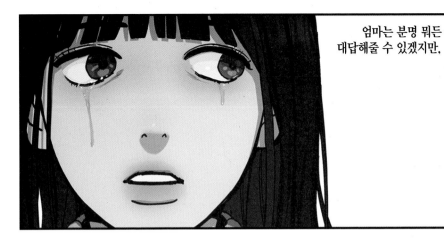

엄마는 분명 뭐든
대답해줄 수 있겠지만,

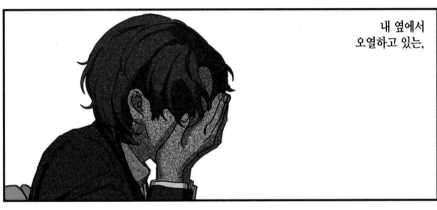

내 옆에서
오열하고 있는,

엄마의 입가가 어쩐지
웃고 있는 것처럼 보여서,

무서우니까
물어보지 않을래요.

…네 말대로라면 어머니가 명진이 주스에 뭘 탔을 수도 있단 거야?

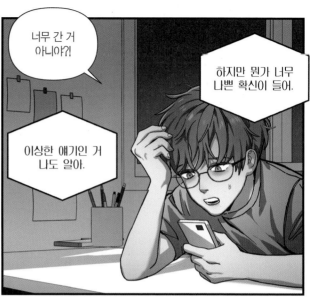

너무 간 거 아니야?!

이상한 얘기인 거 나도 알아.

하지만 뭔가 너무 나쁜 확신이 들어.

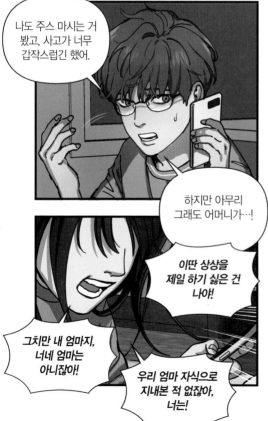

나도 주스 마시는 거 봤고, 사고가 너무 갑작스럽긴 했어.

하지만 아무리 그래도 어머니가…!

이딴 상상을 제일 하기 싫은 건 나야!

그치만 내 엄마지, 너네 엄마는 아니잖아!

우리 엄마 자식으로 지내본 적 없잖아, 너는!

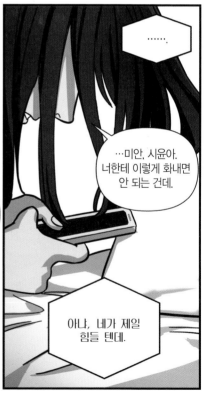

……

…미안, 시윤아. 너한테 이렇게 화내면 안 되는 건데.

아냐, 네가 제일 힘들 텐데.

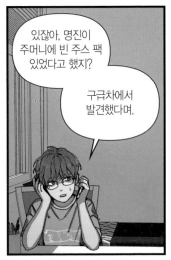

있잖아, 명진이 주머니에 빈 주스 팩 있었다고 했지?

구급차에서 발견했다며.

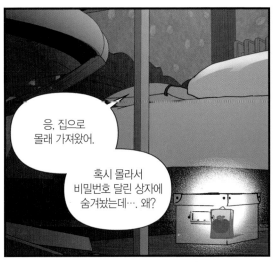

응, 집으로 몰래 가져왔어.

혹시 몰라서 비밀번호 달린 상자에 숨겨놨는데…. 왜?

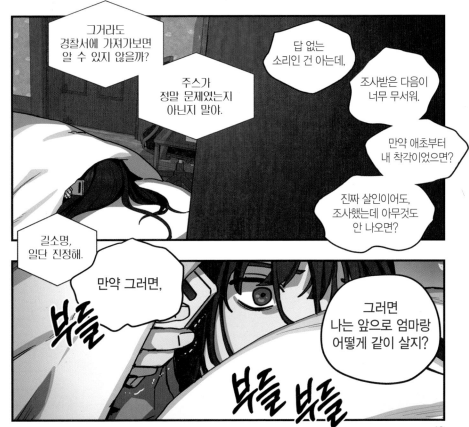

그거라도 경찰서에 가져가보면 알 수 있지 않을까?

주스가 정말 문제였는지 아닌지 말야.

답 없는 소리인 건 아는데,

조사받은 다음이 너무 무서워.

만약 애초부터 내 착각이었으면?

진짜 살인이어도, 조사했는데 아무것도 안 나오면?

길소명, 일단 진정해.

만약 그러면,

부들

그러면 나는 앞으로 엄마랑 어떻게 같이 살지?

부들 부들

49

…나 너희 어머니께 옛날부터 도움 많이 받았잖아.

어머니께서 그런 일을 하셨을 리 없다고 생각하고, 그렇게 믿고 싶어.

…!

하지만 무엇보다 네 가족이니까 네가 제일 걱정돼.

그러니까, 네가 괜찮아지기 위해서라면 난 뭐든 도와줄게.

계속 의심하고 살면 너만 괴로울 테니까.

기운 내, 길소명.

50

…고마워, 시윤아.
경찰서 이야기는
생각해볼게.

일단 주스 팩은
학교에 가져갈게.
내일 보자.

달칵

끼익.

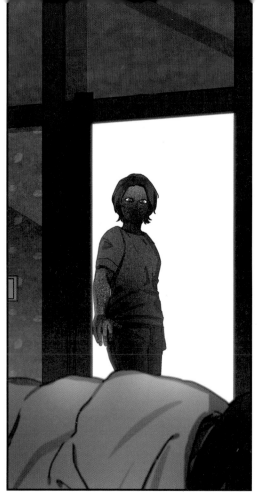
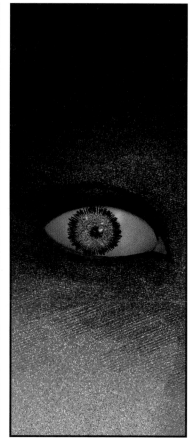

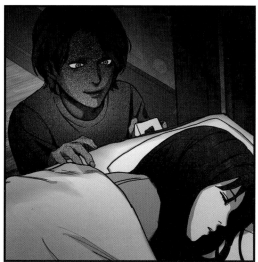

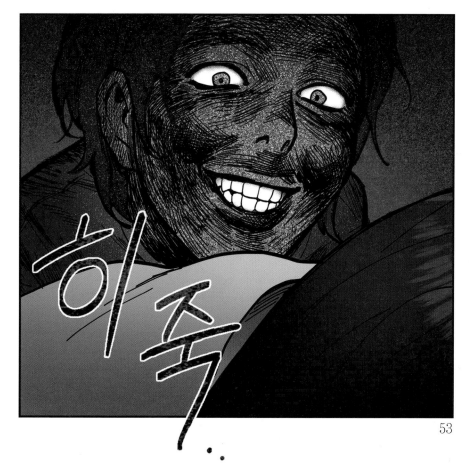

똑
닮
은
딸

제2화

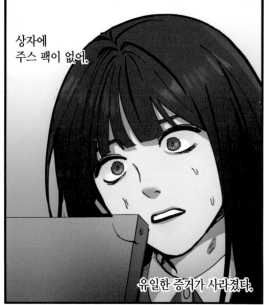

상자에
주스 팩이 없어.

없다.

유일한 증거가 사라졌다.

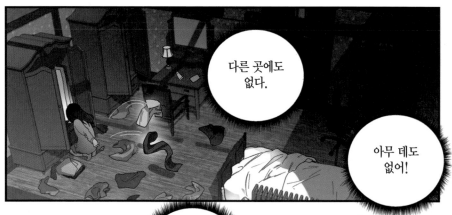

다른 곳에도
없다.

아무 데도
없어!

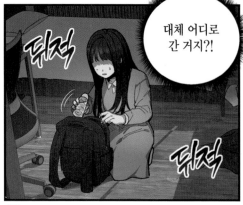

대체 어디로
간 거지?!

뒤적

뒤적

끼익.

…소명아,
아침 먹게
어서 내려오렴.

어디 갔긴,

그야
뻔하잖아….

어머….

방이 아주
엉망이구나.

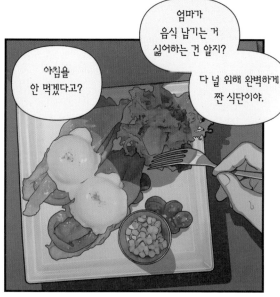

엄마가
음식 남기는 거
싫어하는 거 알지?

다 널 위해 완벽하게
짠 식단이야.

아침을
안 먹겠다고?

토할 것 같다….

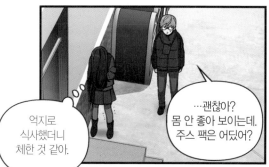

억지로
식사했더니
체한 것 같아.

…괜찮아?
몸 안 좋아 보이는데.
주스 팩은 어딨어?

오늘 아침에
사라졌어….

뭐라고?!

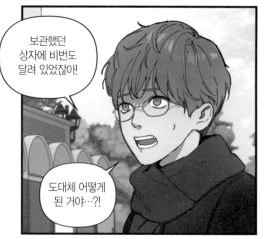

보관했던
상자에 비번도
달려 있었잖아!

도대체 어떻게
된 거야…?!

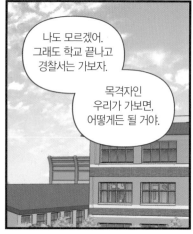

나도 모르겠어.
그래도 학교 끝나고
경찰서는 가보자.

목격자인
우리가 가보면,
어떻게든 될 거야.

58

또 찾아보고
오겠다고?

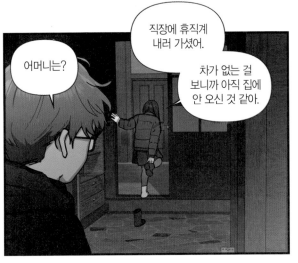

어머니는?

직장에 휴직계
내러 가셨어.

차가 없는 걸
보니까 아직 집에
안 오신 것 같아.

한 번만,
딱 한 번만
더 찾아볼게.

아침에 제대로
찾을 시간이 없었어.

이렇게 온 집안이
빈틈없이 정리된 모습만
봐도 알 수 있듯.

우리 엄마는 약간의
오차도 용납 못하는
완벽주의자다.

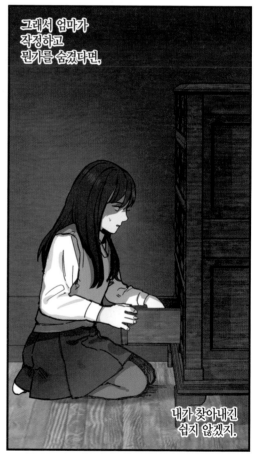

그래서 엄마가
작정하고
뭔가를 숨겼다면.

내가 찾아내긴
쉽지 않겠지.

......

몸에
지니셨거나.

직장에
가져가셨거나.

혹은 이미
버리셨을 가능성도
다분하다.

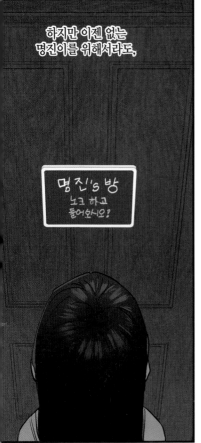

하지만 이젠 없는
명진이를 위해서라도,

명진's 방
노크 하고
들어오시오!

명진's 방
노크 하고
들어오시오!

내가 할 수 있는 건
다 해봐야 해.

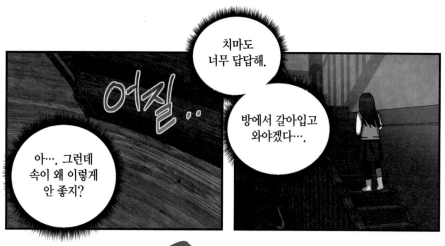

치마도 너무 답답해.

방에서 갈아입고 와야겠다….

아…. 그런데 속이 왜 이렇게 안 좋지?

누구지?

엄마 : 새로운 메시지가 왔습니다

엄마

네 방 꼴이 말이 아니길래
정리해뒀어, 소명아.

참, 잃어버린 물건은
꼭 엄마가 찾으면
나오는 법이지?

엄마

아침에 찾던 건
책상 위에 올려뒀단다.

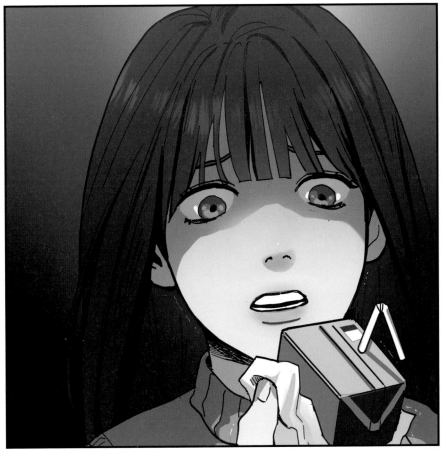

뭐야,
무슨 일이야?!

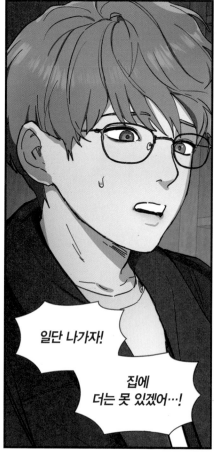

나가자, 얼른!!

주스 팩은
어디서 찾았어?!

일단 나가자!

집에
더는 못 있겠어…!

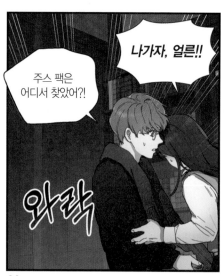

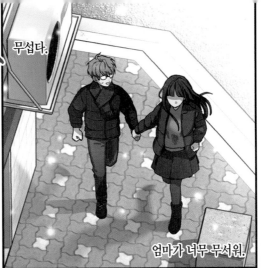

무섭다.

엄마가 너무 무서워.

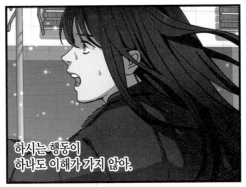

하시는 행동이
하나도 이해가 가지 않아.

의심이 점점
확신이 되어간다.

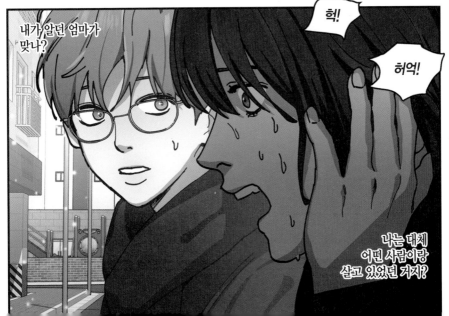

내가 알던 엄마가
맞나?

헉!

허억!

나는 대체
어떤 사람이랑
살고 있었던 거지?

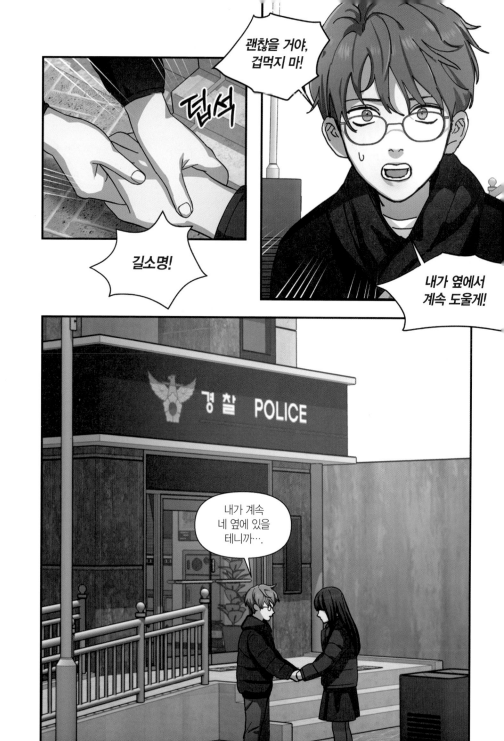

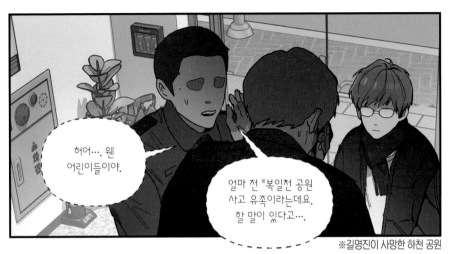

허어…. 웬 어린이들이야.

얼마 전 ※복일천 공원 사고 유족이라는데요. 할 말이 있다고….

※길명진이 사망한 하천 공원

자! 날도 추운데 이거 마시렴.

우리 친구들, 뭐가 궁금해서 경찰서까지 왔니?

또…. 미칠 듯이 울렁거린다.

제, 제 동생이 물에 빠지고 나서,

덜 덜 덜

만약 진짜 엄마가 명진이를 죽인 걸로 밝혀지면,

나는 앞으로 어떻게 되는 거지?

제가 인공호흡을 했는데요….

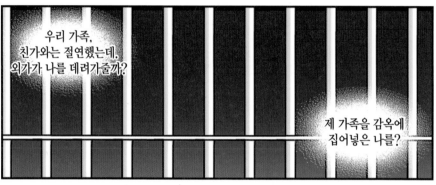

우리 가족, 친가와는 절연했는데. 외가가 나를 데려가줄까?

제 가족을 감옥에 집어넣은 나를?

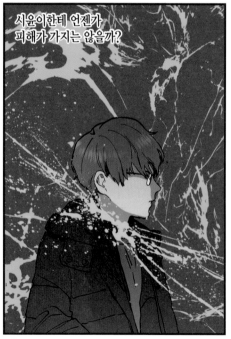

시윤이한테 언젠가 피해가 가지는 않을까?

애초에 주스 팩을 버젓이 돌려준 것부터가 이상해.

무슨 수작을 해놓고 준 거라면?

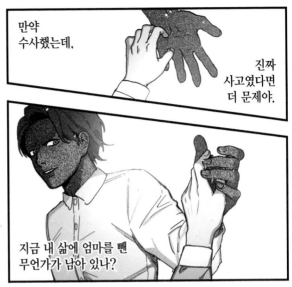

만약
수사했는데,

진짜
사고였다면
더 문제야.

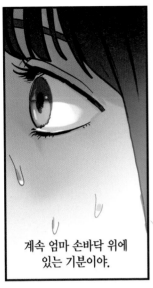

계속 엄마 손바닥 위에
있는 기분이야.

지금 내 삶에 엄마를 뺀
무언가가 남아 있나?

이 다음엔
어떻게 살면 좋지?

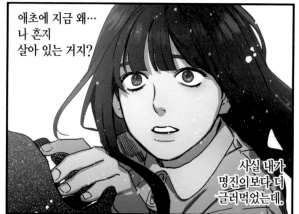

애초에 지금 왜…
나 혼지
살아 있는 거지?

사실 내가
명진이보다 더
글러먹었는데.

걔가 나보다 훨씬
제대로 된 애였는데.

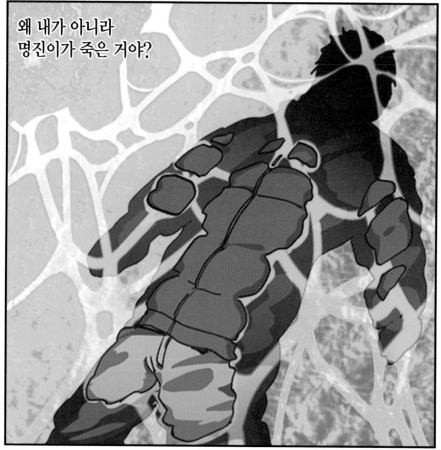

왜 내가 아니라
명진이가 죽은 거야?

그, 그러니까, 헉···. 허억.

얘야, 괜찮니?

···그, 그래서···. 그래서···.

헉 헉

헉

어···. ···야, 괜찮아? ···어, 엄, 엄, 엄마···가···.

헉헉

으울썩

으···, 우웨에에엑!!

길소명!!

훠청

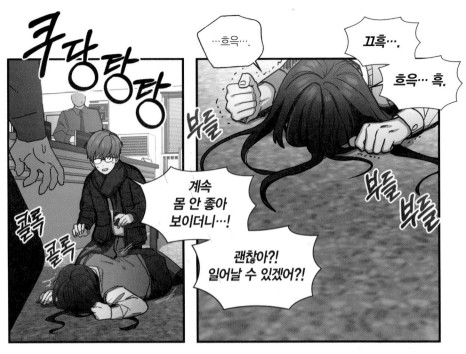

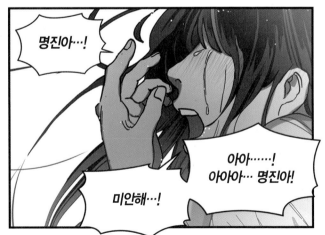

74

미안해.

누나가
미안해….

사고당한 친동생한테
직접 심폐소생술을
실시했다네요….

아이에게 큰
충격이었나 봅니다.

앞뒤가 안 맞는 증언,
어린 나이,

정서 불안으로
보이는 유족.

조사는
그대로 종료되었다.

이렇게
말 안 하고 넘어가도
정말 괜찮겠어?

내가 할 얘기가
뭐가 있어.

내 동생은 그냥
사고를 당했던
것뿐인걸?

75

저기, 나 내일 명진이 장례 때문에 일찍 나가봐야 해.

피곤하니까 이만 들어가자.

......

그래, 알았어.

…시윤아!

이렇게까지 끌어들였는데 아무것도 못 해서 미안.

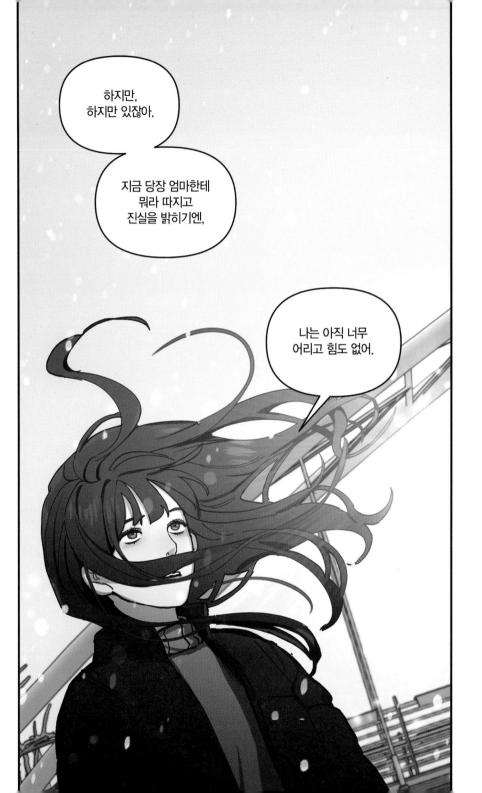

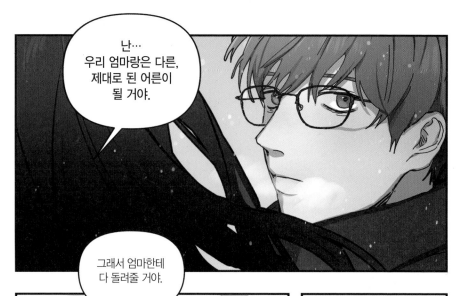

난…
우리 엄마랑은 다른,
제대로 된 어른이
될 거야.

그래서 엄마한테
다 돌려줄 거야.

그때는
이렇게 한심하게
굴지 않을래….

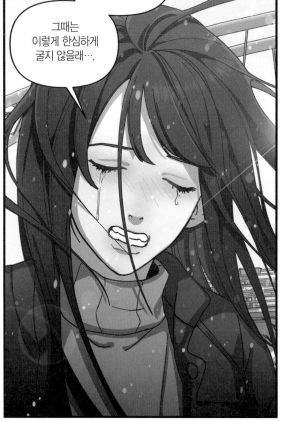

그렇게
경찰서를 다녀온 날의
하루는 조용히 저물었다.

소명아,
아침 식사 하러
내려오렴.

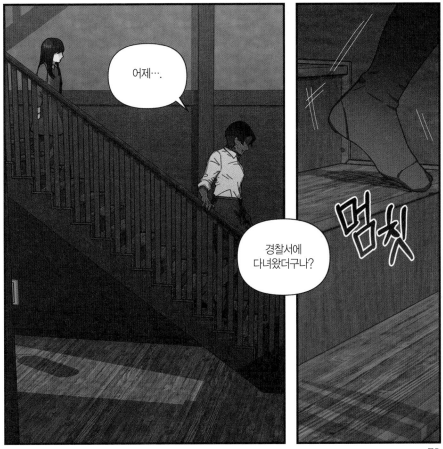

어제….

경찰서에
다녀왔더구나?

멈칫

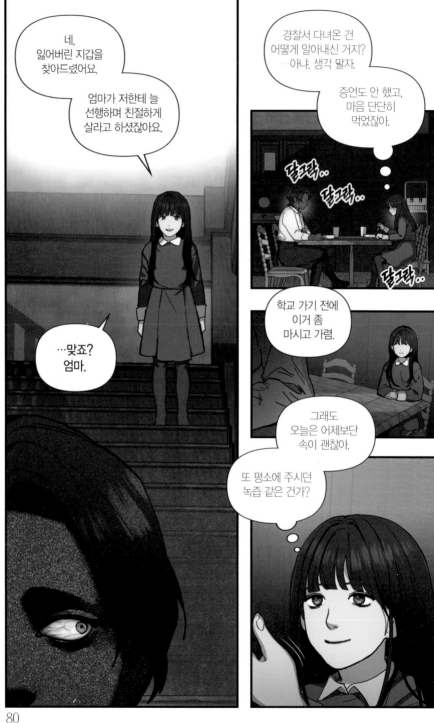

네,
잃어버린 지갑을
찾아드렸어요.

엄마가 저한테 늘
선행하며 친절하게
살라고 하셨잖아요.

…맞죠?
엄마.

경찰서 다녀온 건
어떻게 알아내신 거지?
…아냐, 생각 말자.

증언도 안 했고,
마음 단단히
먹었잖아.

달그락..

달그락..

달그락..

학교 가기 전에
이거 좀
마시고 가렴.

그래도
오늘은 어제보단
속이 괜찮아.

또 평소에 주시던
녹즙 같은 건가?

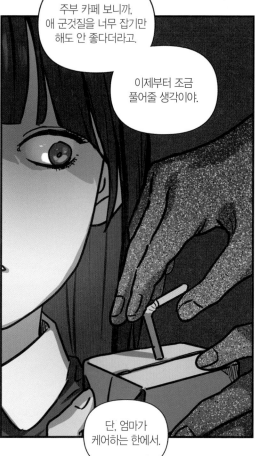

주부 카페 보니까,
애 군것질을 너무 잡기만
해도 안 좋다더라고.

이제부터 조금
풀어줄 생각이야.

단, 엄마가
케어하는 한에서.

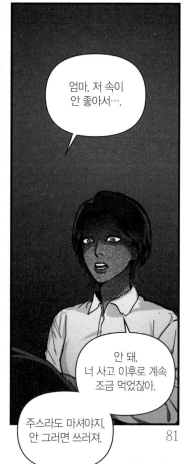

엄마, 저 속이
안 좋아서….

안 돼.
너 사고 이후로 계속
조금 먹었잖아.

주스라도 마셔야지,
안 그러면 쓰러져.

81

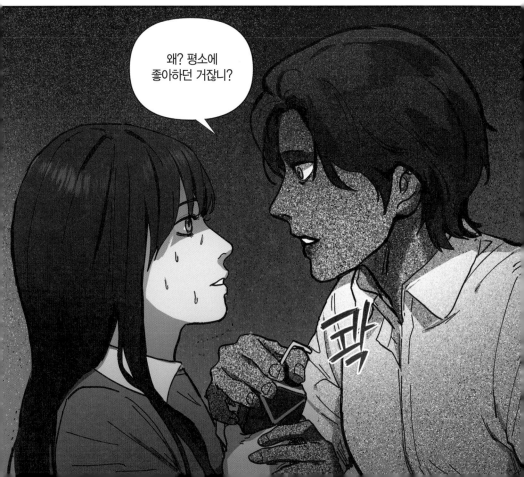

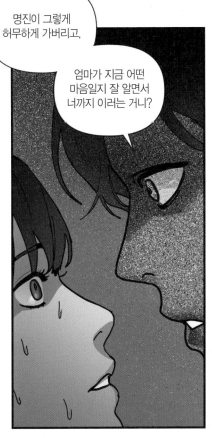

명진이 그렇게
허무하게 가버리고,

엄마가 지금 어떤
마음일지 잘 알면서
너까지 이러는 거니?

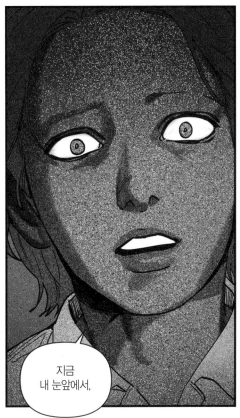

지금
내 눈앞에서,

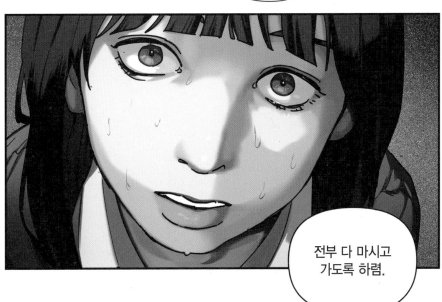

전부 다 마시고
가도록 하렴.

똑
닮
은
딸

제3화

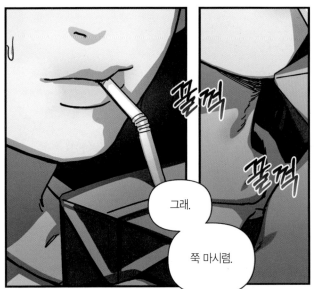

꿀꺽

꿀꺽

그래.

쭉 마시렴.

그렇지.

꿀꺽

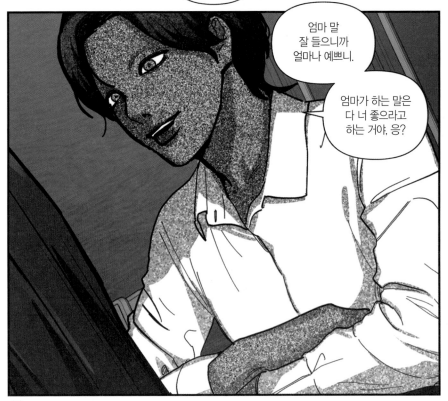

엄마 말
잘 들으니까
얼마나 예쁘니.

엄마가 하는 말은
다 너 좋으라고
하는 거야, 응?

무슨 소린지
이해하지, 소명아?

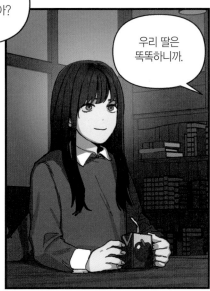

우리 딸은
똑똑하니까.

······.

···물론이죠,
엄마!

드르륵

탁

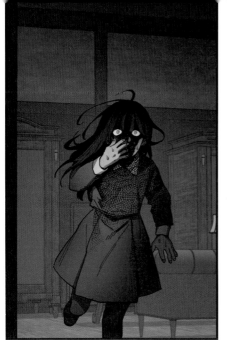

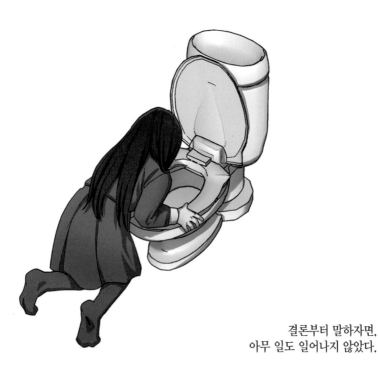

결론부터 말하자면,
아무 일도 일어나지 않았다.

그저 다음 날부터,

매일 아침 식탁에
평범한 사과 주스가
올라오게 됐을 뿐이었다.

너 괜찮아?

…시윤아,
와줘서 고마워.

당연히 와야지.
어머니는?

잠깐
자리 비우셨어.

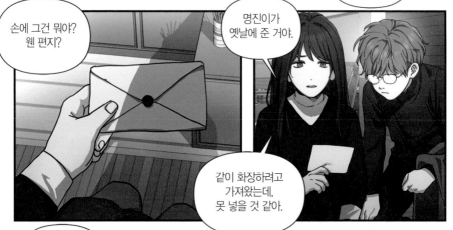

손에 그건 뭐야?
웬 편지?

명진이가
옛날에 준 거야.

같이 화장하려고
가져왔는데,
못 넣을 것 같아.

난 외동이라
잘은 모르지만,

너네는 보통
남매보다 더 사이가
좋았던 것 같아.

많이 힘들겠다,
지금.

…나도 처음부터
명진이를 아꼈던 건
아니야.

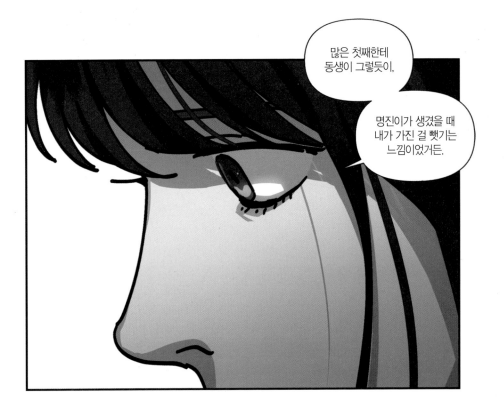

많은 첫째한테
동생이 그렇듯이,

명진이가 생겼을 때
내가 가진 걸 뺏기는
느낌이었거든.

아빠가 아직 집에 계실 적,
엄마는 명진이를 가지셨어.

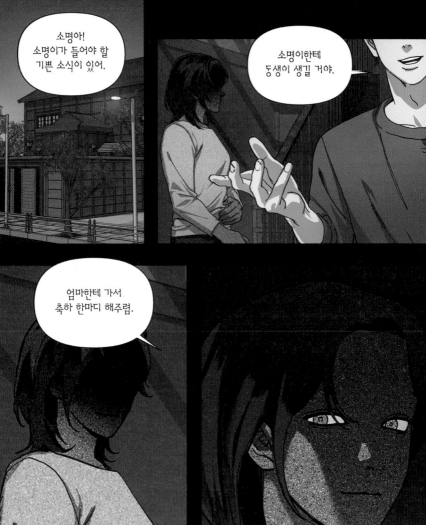
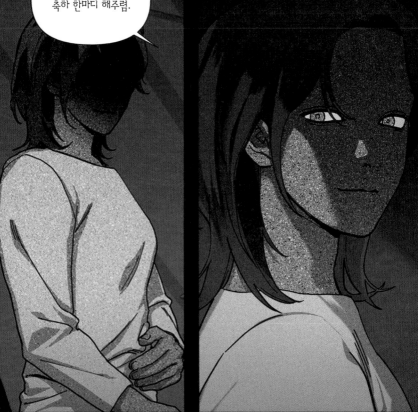

아기는
뜨겁고 작네.

동생이 생기고
기분이 계속
이상해….

…엄마는 지금
이 애가 생겨서
기쁘실까?

끼익..

엄마.

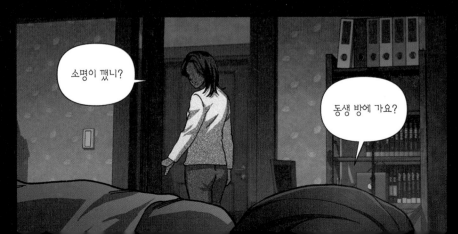

소명이 깼니?

동생 방에 가요?

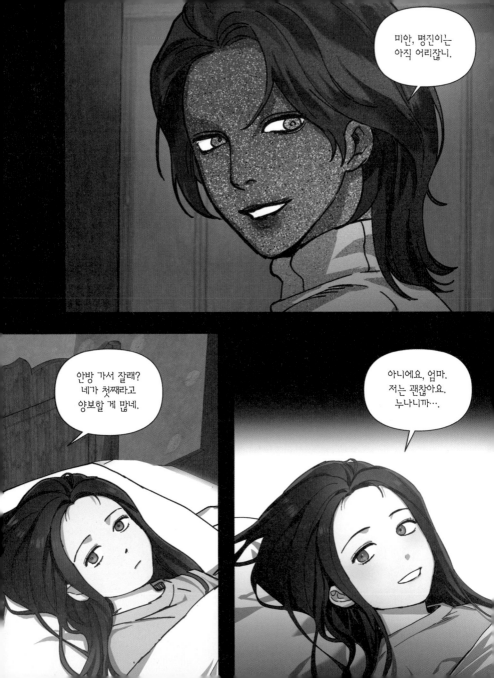

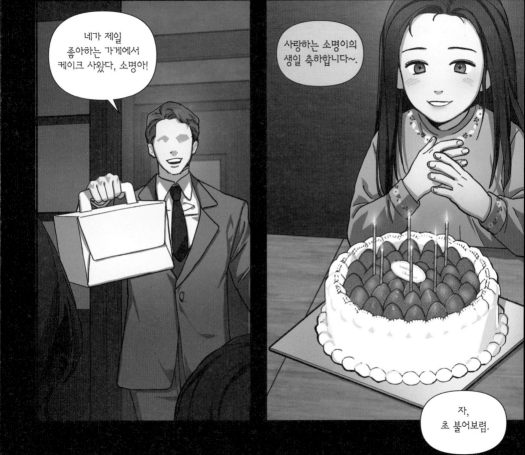

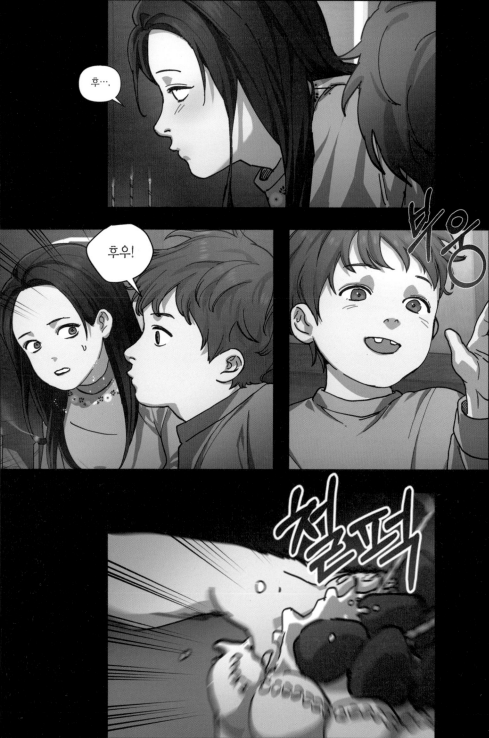

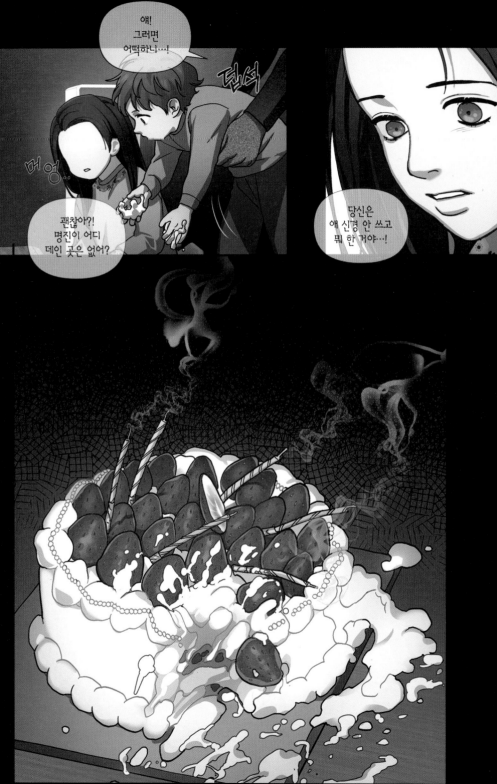

그리고 다음 해부터는
그냥 내 생일 초를
걔한테 양보했어.

명진이가 저 대신
초 불라고 해요.
하고 싶어 하잖아요.

소명아, 그런 거
양보하는 거 아냐.
그러지 마.

왜~, 자기가
먼저 양보하고
싶다잖아.

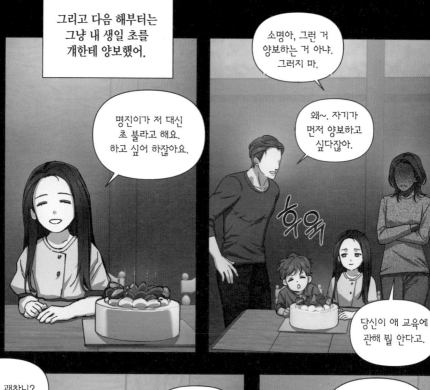

당신이 애 교육에
관해 뭘 안다고.

소명아, 괜찮니?

저는 괜찮아요,
엄마.

어휴,
저건 소명이랑 달리
지 아빠 닮아가지곤.

?

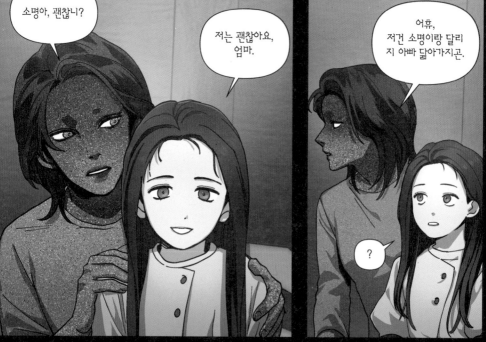

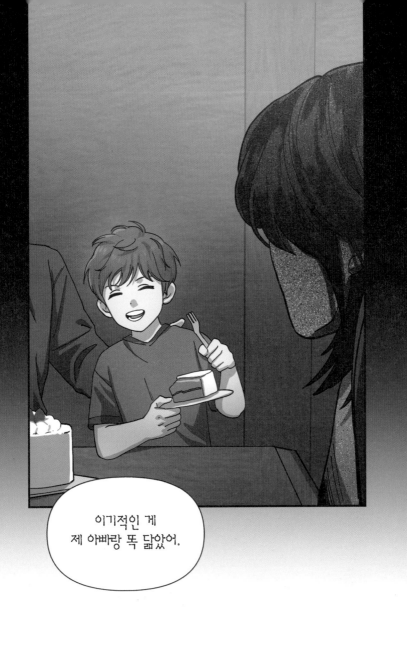

이기적인 게
제 아빠랑 똑 닮았어.

그래서 나는 앞으로도
걔한테 계속 양보하면서
살 줄 알았거든.

걔는 엄마 말대로
이기적인 애고,

나는
명진이랑 다르다고
생각했으니까.

만지작

부들

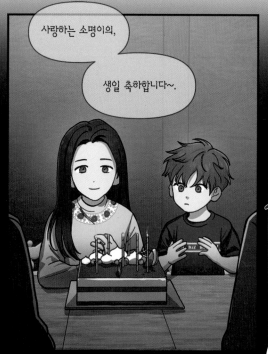

사랑하는 소명이의,

생일 축하합니다~.

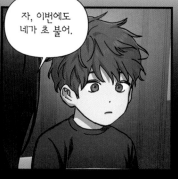

자, 이번에도
네가 초 불어.

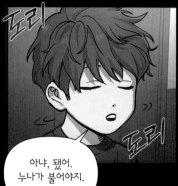

쪼리

쪼리

아냐, 됐어.
누나가 불어야지.

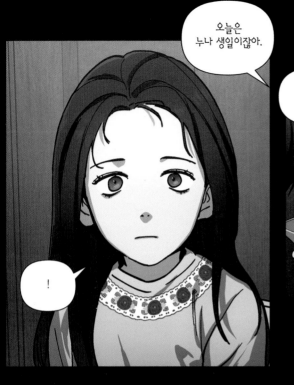
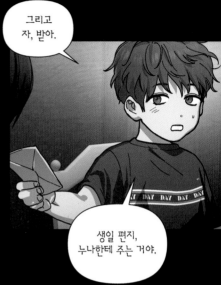
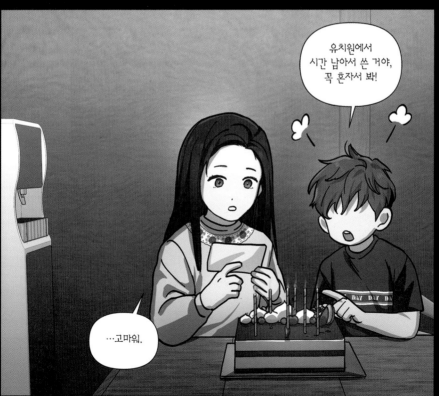

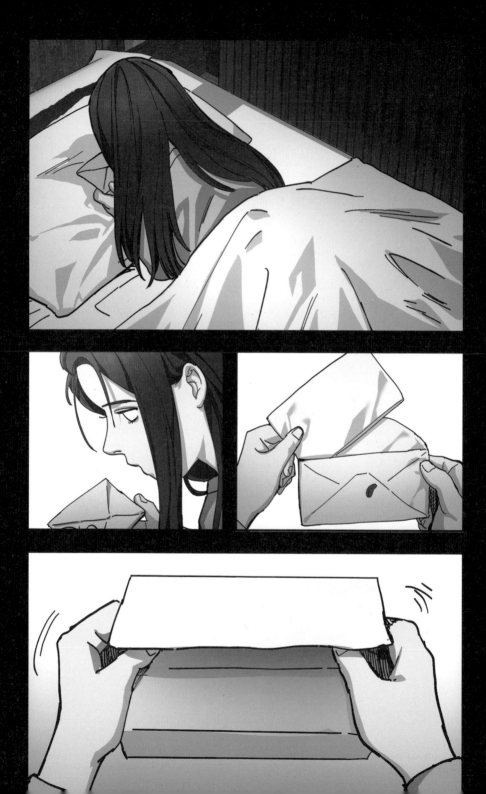

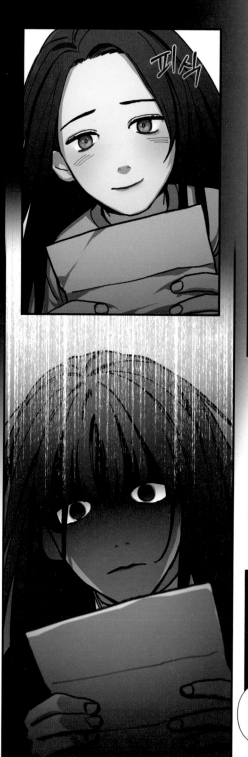

......

...명진이가
내 생일 초를
뺏어 불었던 이유는,

걔가 타고나길
이기적인 애라거나,
나쁘다거나,

글러먹었다거나,
그래서 그런 게
아니야.

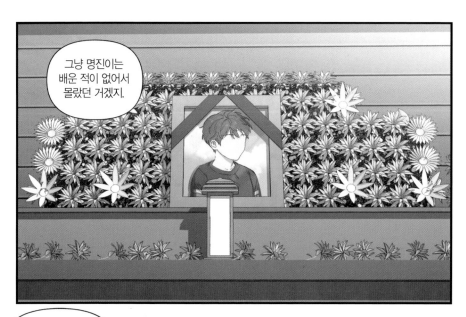

그냥 명진이는 배운 적이 없어서 몰랐던 거겠지.

그냥 어린애였으니까.

명진이도 모든 게 처음이라서.

그래도 하나는 알았어.

우리 엄마는 자식이 어리다고 해서,

완벽하지 않은 걸 용납해줄 사람이 아니야.

105

장례는 약식으로 끝나고,

명진이의 화장이 진행되었다.

앞으로 엄마 딸로 살려면 절대 실패해선 안 돼.

명진이의 몸도, 엄마에 대한 의혹도,

모두 불구덩이 안에 묻혀둬야만 했다.

그로부터 짧고도 긴 시간이 흘러, 나의 초등학교 시절도 끝이 났다.

복일중학교에 입학하신 것을 환영합니다!

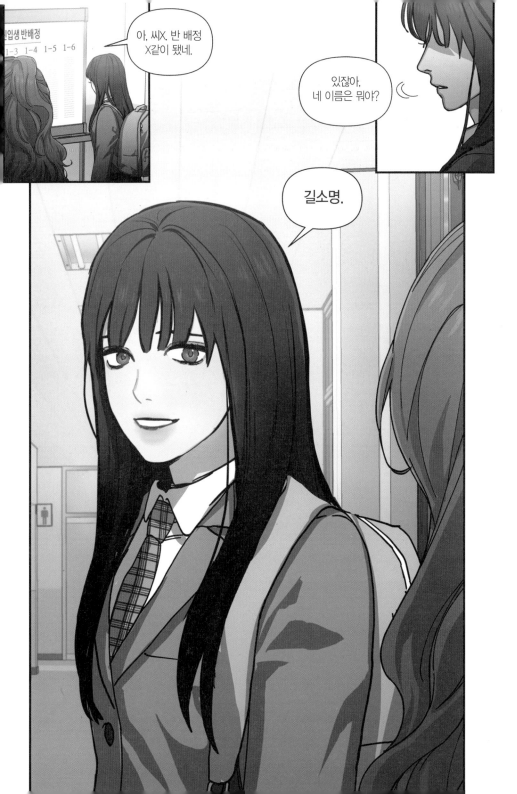

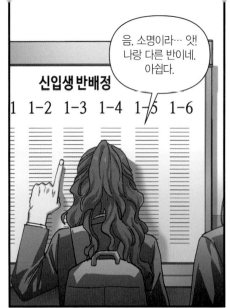

신입생 반배정

1 1-2 1-3 1-4 1-5 1-6

음, 소명이라… 앗! 나랑 다른 반이네. 아쉽다.

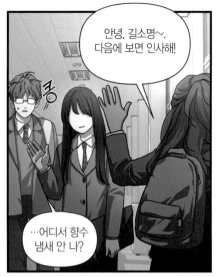

안녕, 길소명~. 다음에 보면 인사해!

…어디서 향수 냄새 안 나?

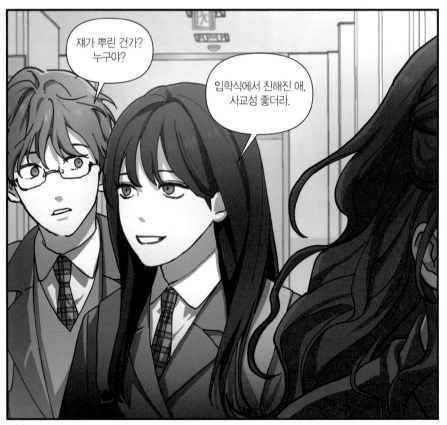

쟤가 뿌린 건가? 누구야?

입학식에서 친해진 애, 사교성 좋더라.

그렇구나,
여기 우리 초등학교
출신은 얼마 없네.

동네 중학교
인데.

맞아, 그래도
오히려 편해.

6학년 때처럼
명진이 사고 얘기
떠드는 애들도 없고.

요즘 집에서
지내는건
좀 괜찮아?

평범해.
너무 평화로워서
이상할 정도야.

원래부터
아빠나 명진이는
없었던 것같이.

그래도 나는
어떻게든 엄마한테서
벗어나고 말거야.

당장은 우리 엄마가
만족할 만한 형태로.

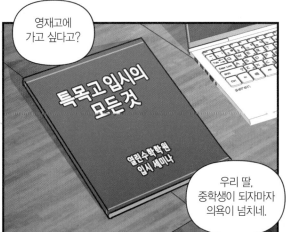

영재고에 가고 싶다고?

특목고 입시의 모든 것

열린수학학원 입시 세미나

우리 딸, 중학생이 되자마자 의욕이 넘치네.

하긴, 너는 이미 학원에서 ※KMO반이고… 할 만한 이야기지.

흠…. 어쩐다. 우리 똑똑한 딸이 그럴 리는 없겠지만,

괜히 특목고에서 힘 빼고 낙오당하는 케이스도 제법 봤고.

※KMO: 한국 수학 올림피아드

그럼 이렇게 하자.

네가 3학년 1학기까지 성적표 올 A를 받으면 원서를 써줄게.

영재고 서류엔 이 정도 성적까진 필요 없겠지만,

대입 내신 경쟁도 연습할 겸 해보렴.

네, 좋아요.

4개월 뒤

이 녀석들, 기말고사 끝났다고 교실이 개판이야!

이제 웃음이 안 나올걸?

꼬리표 나왔다, 출석 번호 1번부터 받아 가!

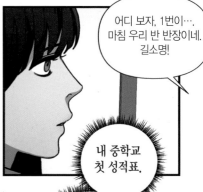

어디 보자, 1번이…. 마침 우리 반 반장이네. 길소명!

내 중학교 첫 성적표.

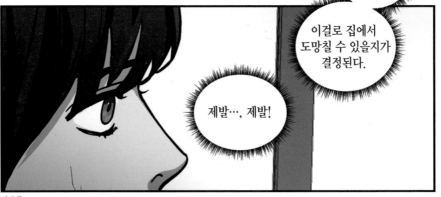

이걸로 집에서 도망칠 수 있을지가 결정된다.

제발…, 제발!

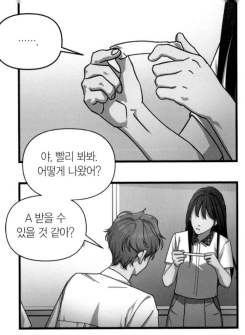

......

야, 빨리 봐봐.
어떻게 나왔어?

A 받을 수
있을 것 같아?

미친.
뭐야, 이게?

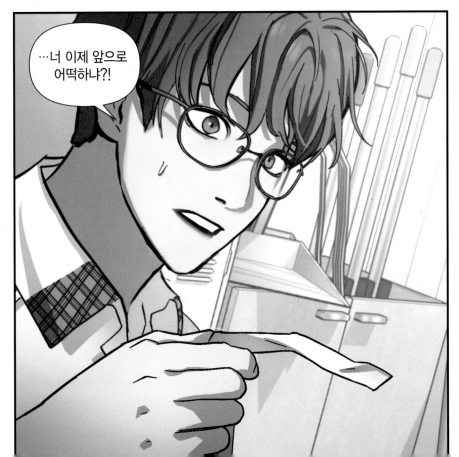

…너 이제 앞으로
어떡하냐?!

똑
닮
은
딸

제4화

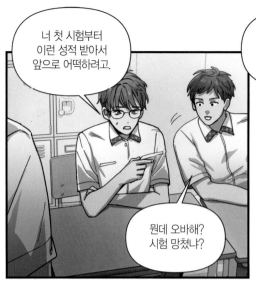

너 첫 시험부터 이런 성적 받아서 앞으로 어떡하려고.

뭔데 오바해? 시험 망쳤나?

반장 X나 공부 잘할 것 같았는데 의외···. 헐!

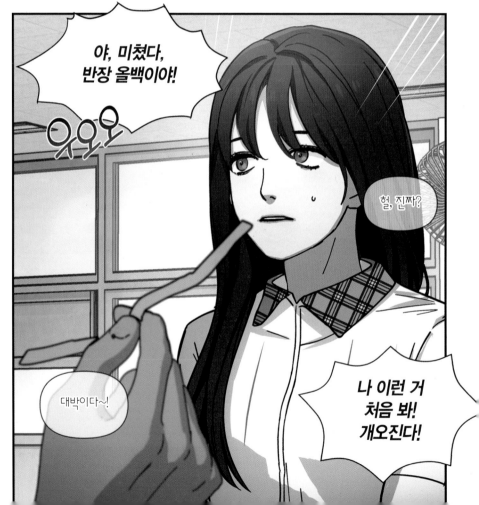

야, 미쳤다, 반장 올백이야!

우오오

헐, 진짜?

대박이다~!

나 이런 거 처음 봐! 개오진다!

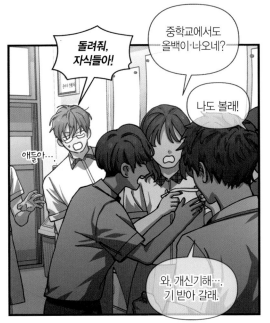

돌려줘, 자식들아!

중학교에서도 올백이 나오네?

나도 볼래!

애들아…

와, 개신기해… 기 받아 갈래.

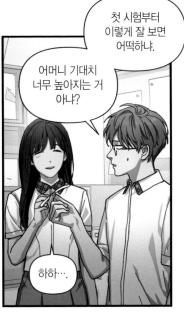

첫 시험부터 이렇게 잘 보면 어떡하냐.

어머니 기대치 너무 높아지는 거 아냐?

하하…

그래도 축하해. A는 걱정 없겠네.

수행평가야 너라면 당연히 잘했을 테고.

정식 성적표 배부일

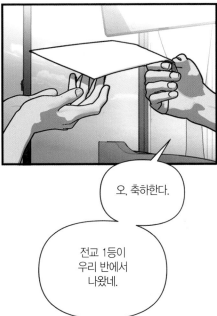

오, 축하한다.

전교 1등이 우리 반에서 나왔네.

오오오오~!

헐, 역시.

쟤 진짜
공부 잘한다.

대단하다~.

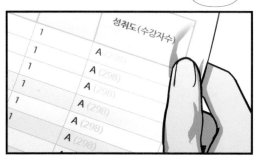

| | 성취도 (수강자수) | |
|---|---|
| 1 | |
| 1 | A (298) |
| 1 | A (298) |
| 1 | A (298) |
| 1 | A (298) |
| | A (298) |
| | A (298) |

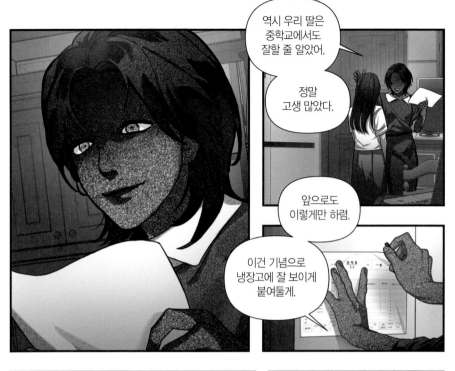

석차	성취도 (수강자수)	
	A (298)	
	A (298)	
	A (298)	
	A (298)	
	A (298)	
	A (298)	
	A (298)	
	A (298)	
	A (298)	
	A (298)	
	계열석차	반 석차
	1/298	1/29

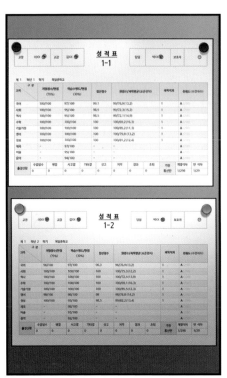

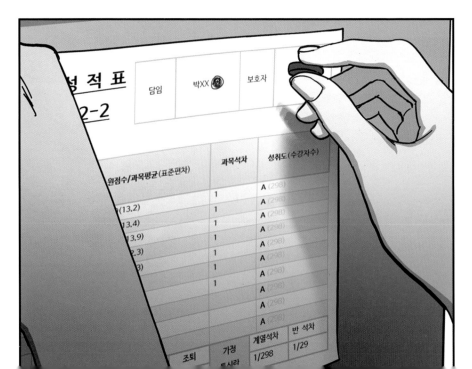

이렇게 중학교 3학년으로
올라가기 전 겨울 방학이 되었다.

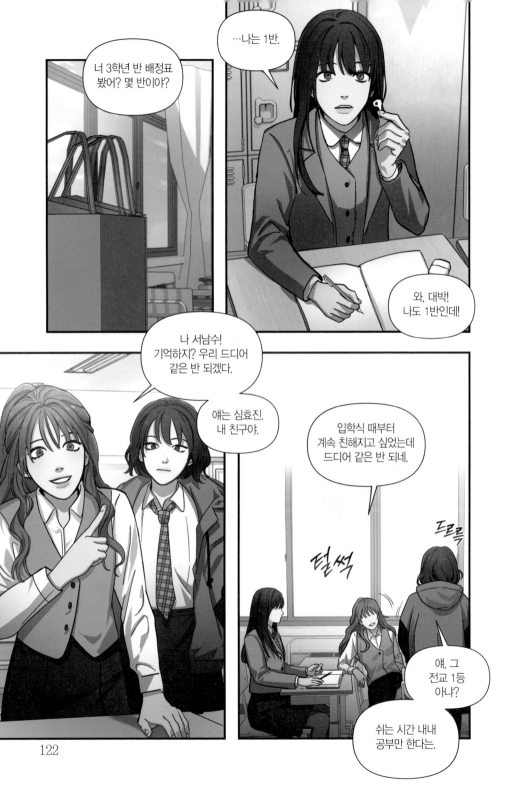

122

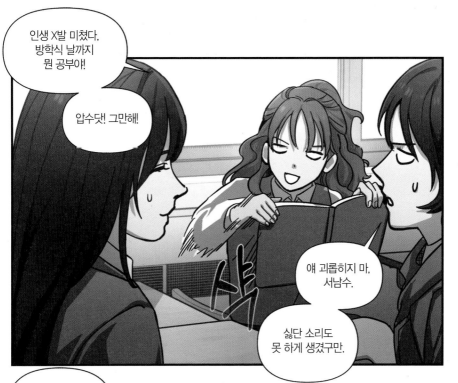

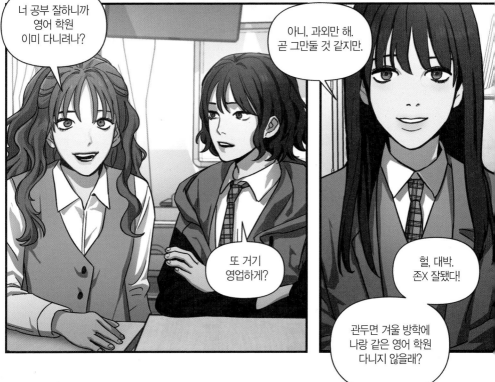

복일천 사거리에 있는 곳이야.

시험 기간엔 울 학교 내신반도 운영해!

NO.1 영어학원

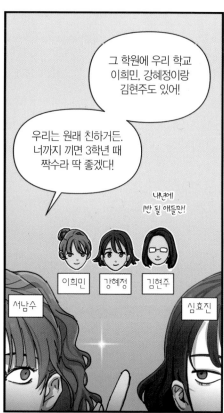

그 학원에 우리 학교 이희민, 강혜정이랑 김현주도 있어!

우리는 원래 친하거든. 너까지 끼면 3학년 때 짝수라 딱 좋겠다!

내년에 1반 될 애들만!

이희민 강혜정 김현주

서남수

심효진

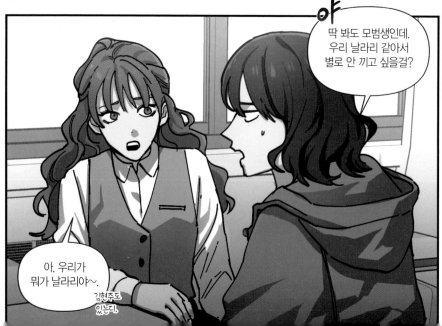

아

딱 봐도 모범생인데. 우리 날라리 같아서 별로 안 끼고 싶을걸?

아, 우리가 뭐가 날라리야~.

김현주도 있는데.

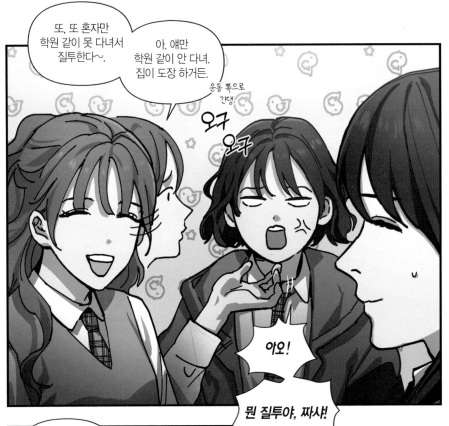

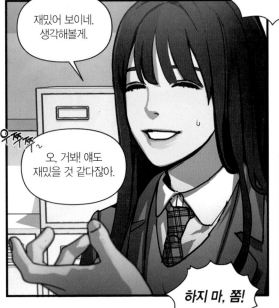

125

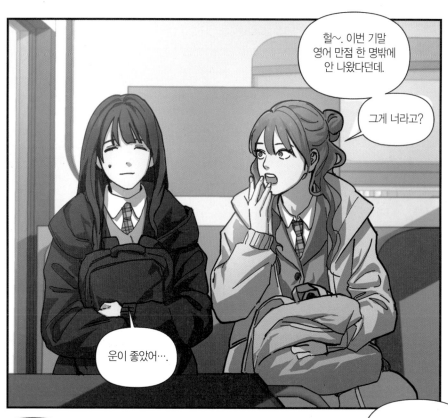

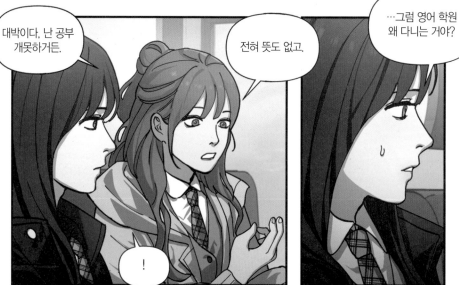

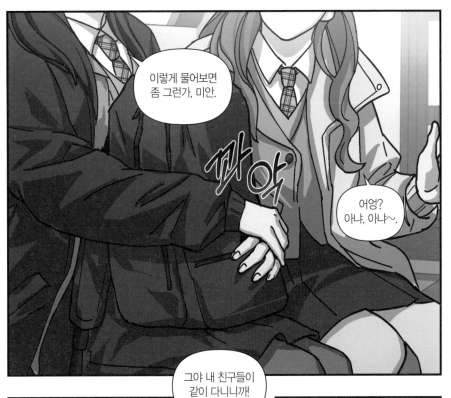

이렇게 물어보면
좀 그런가, 미안.

짜악

어엉?
아냐, 아냐~.

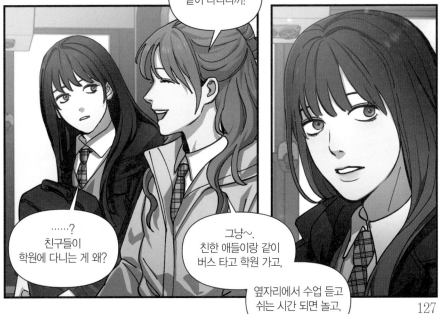

그야 내 친구들이
같이 다니니깨!

......?
친구들이
학원에 다니는 게 왜?

그냥~.
친한 애들이랑 같이
버스 타고 학원 가고,

옆자리에서 수업 듣고
쉬는 시간 되면 놀고,

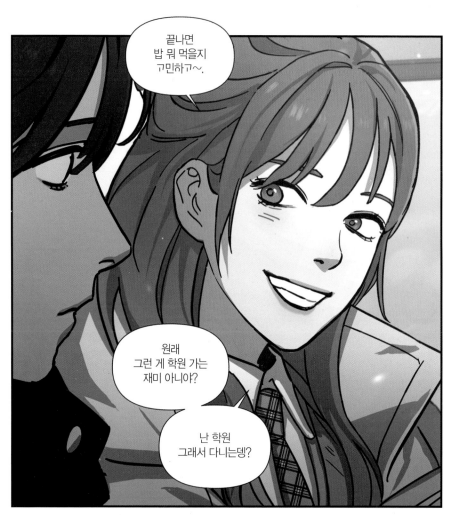

끝나면
밥 뭐 먹을지
고민하고~.

원래
그런 게 학원 가는
재미 아니야?

난 학원
그래서 다니는뎅?

묵직..

......

128

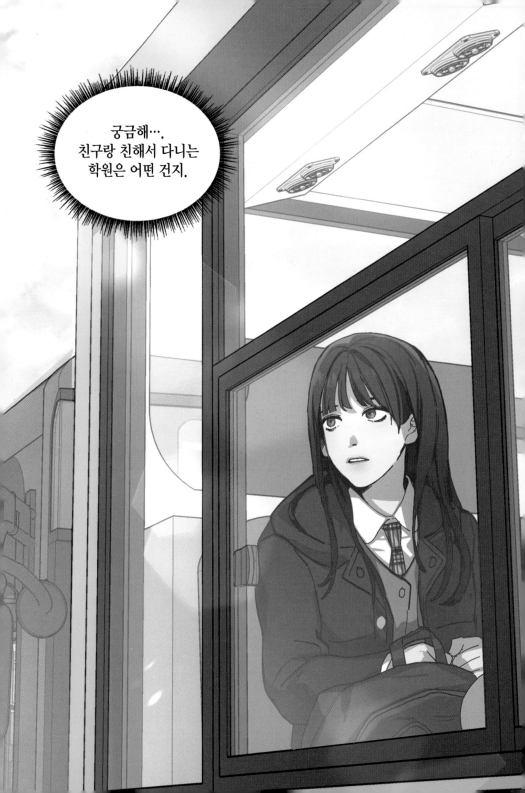

와! 엄마가 바로
허락해주셨다고?

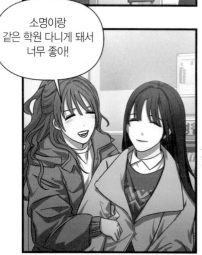

소명이랑
같은 학원 다니게 돼서
너무 좋아!

영재고 입시에는
영어가 크게 중요하진
않지만….

내신도 준비할 수
있다니까….

기념으로 언니가 쏜다.
같이 편의점 가자!

쭈욱

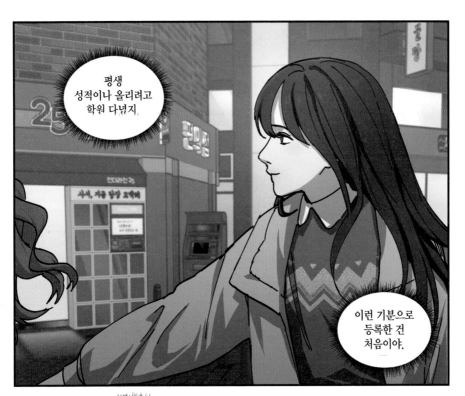

평생 성적이나 올리려고 학원 다녔지.

이런 기분으로 등록한 건 처음이야.

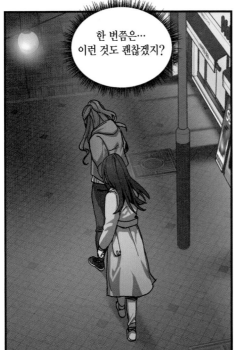

한 번쯤은... 이런 것도 괜찮겠지?

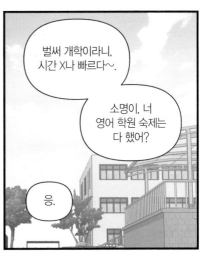

벌써 개학이라니, 시간 X나 빠르다~.

소명이, 너 영어 학원 숙제는 다 했어?

응.

헐,
나 보여주라!

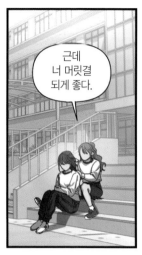

근데
너 머릿결
되게 좋다.

짠~.
디스코 땋기!

…남수는 꾸미는 데
관심이 많나 봐.

향수도 뿌리고
다니고, 신기해.

응, 난 나중에 스타일리스트 되고 싶어.

너 뒷모습 찍어서 내 안스타에 올려도 돼?

그럼.

앗…!

쩍

빠각

아…! 필름 깨졌어!

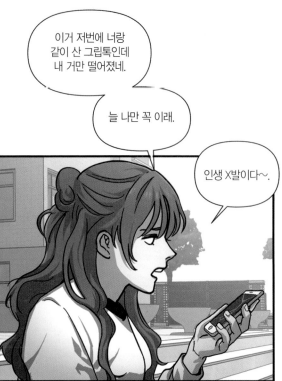

이거 저번에 너랑 같이 산 그립톡인데 내 거만 떨어졌네.

늘 나만 꼭 이래.

인생 X발이다~.

…넌 내가 욕만 쓰면 빡히 부더라. 욕 해본 적 없어?

한 번도….

악ㅋㅋㅋㅋ 진짜? 개신기해. X발 해봐, X발!

X, 발.

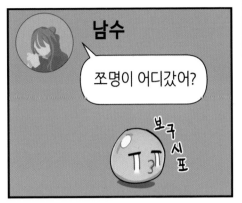

남수

쪼명이 어디갔어?

보
국
시
포

원서 뽑으러 담임선생님이랑
자료실 와 있어.

토독

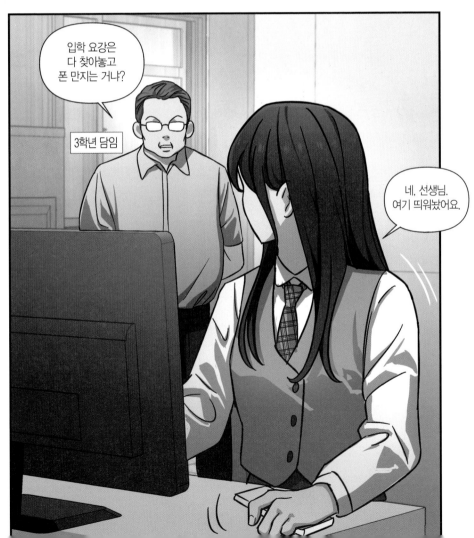

입학 요강은
다 찾아놓고
폰 만지는 거냐?

3학년 담임

네, 선생님.
여기 띄워놨어요.

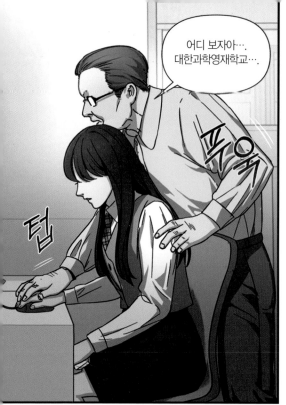

어디 보자아···.
대한과학영재학교···.

······.

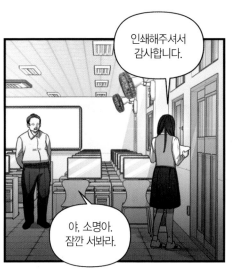

인쇄해주셔서 감사합니다.

야, 소명아. 잠깐 서봐라.

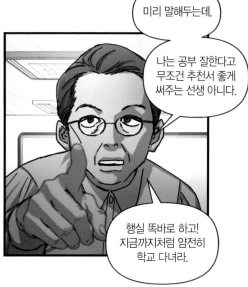

미리 말해두는데,

나는 공부 잘한다고 무조건 추천서 좋게 써주는 선생 아니다.

행실 똑바로 하고! 지금까지처럼 얌전히 학교 다녀라.

으... X, 그거 괜히 한번 잔소리하는 거야.

우리 담임, X같기로 개유명해.

저번에 내 치마 지적하면서 은근히 다리 만졌다니까?

너 괜찮냐?

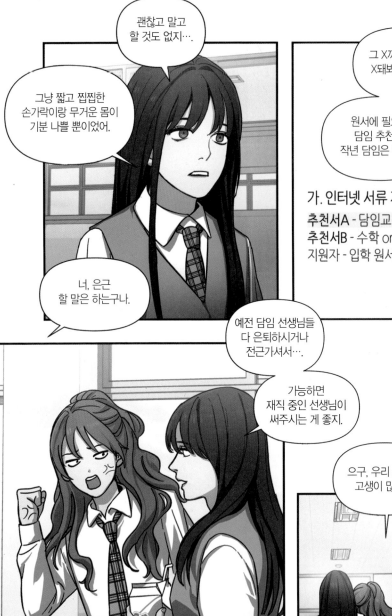

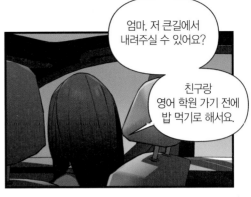

엄마, 저 큰길에서 내려주실 수 있어요?

친구랑 영어 학원 가기 전에 밥 먹기로 해서요.

그래, 끝날 때 학원에서 보자꾸나.

재밌게 놀렴.

놀다가 필요한 게 있으면 언제든지 말하고.

친구랑 외식한다고 몸에 나쁜 쓰레기 먹지 말고.

패스트푸드나 떡볶이 같은 거.

물론이죠.

명소명소명소~!♥

얼른 가자, 늦으면 웨이팅 심하대.

안스타 핫플이야.

헐, 저기 봐봐, 소명아!

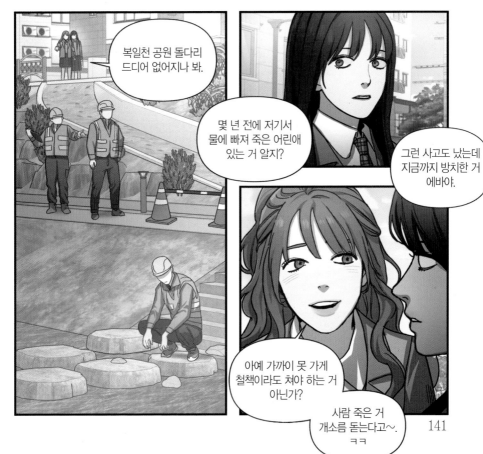

복일천 공원 돌다리 드디어 없어지나 봐.

몇 년 전에 저기서 물에 빠져 죽은 어린애 있는 거 알지?

그런 사고도 났는데 지금까지 방치한 거 에바야.

아예 가까이 못 가게 철책이라도 쳐야 하는 거 아닌가?

사람 죽은 거 개소름 돋는다고~. ㅋㅋ

141

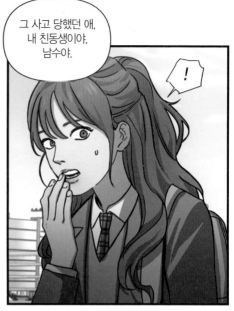

그 사고 당했던 애,
내 친동생이야,
남수야.

……

……

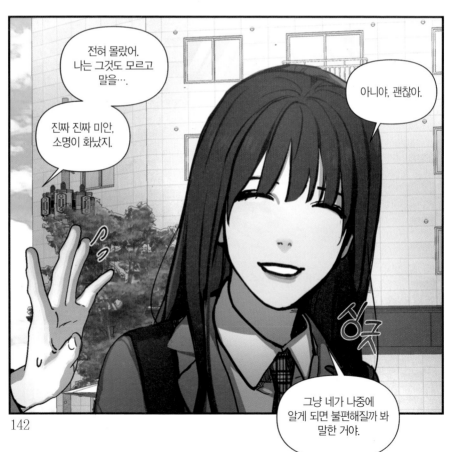

전혀 몰랐어.
나는 그것도 모르고
말을….

진짜 진짜 미안,
소명이 화났지.

아니야, 괜찮아.

그냥 네가 나중에
알게 되면 불편해질까 봐
말한 거야.

성큼

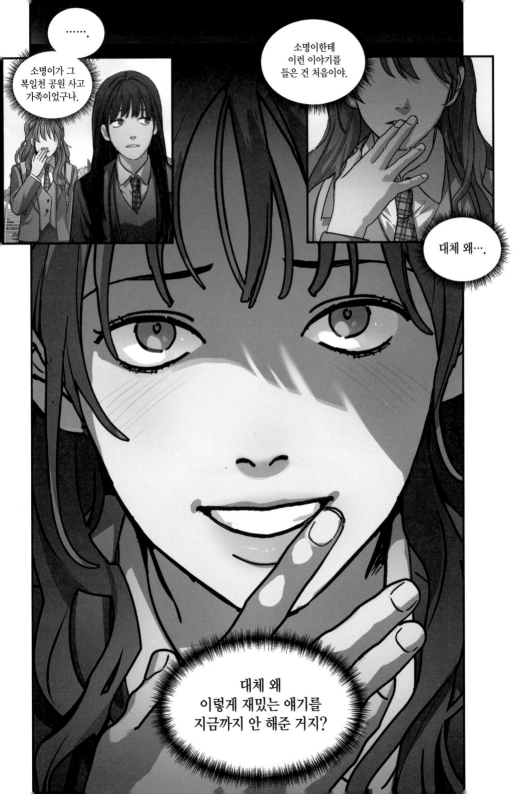

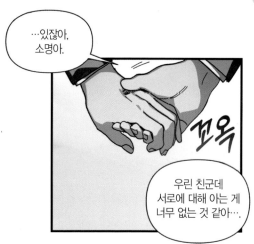

…있잖아, 소명아.

우린 친군데 서로에 대해 아는 게 너무 없는 것 같아….

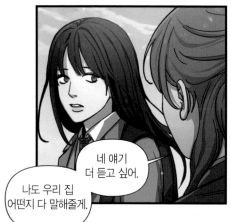

네 얘기 더 듣고 싶어.

나도 우리 집 어떤지 다 말해줄게.

우리 친구잖아, 그것도 제일 친한.

모두가 나를 어른스럽다고 말하고,

스스로도 그렇게 믿고 있었을지언정,

나는 그때 고작 16살이었다.

나는 아직도
남수와 가까워진
그날을 후회한다.

그러지 말았어야 했는데.

그게 남수와 나,
모두를 위해 좋았을 텐데.

똑
닮
은
딸

제5화

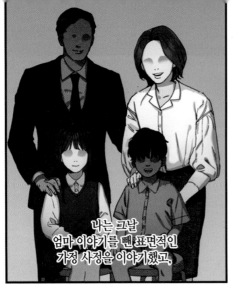

나는 그날
엄마 이야기를 뺀 표면적인
가정 사정을 이야기했고,

남수 또한 그랬다.

고백하건대
개인사를
공유하는 것은,

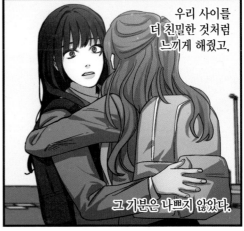

우리 사이를
더 친밀한 것처럼
느끼게 해줬고,

그 기분은 나쁘지 않았다.

남수가 언젠가
그 칼자루를 쥐고,

내 등에 비수를 꽂더라도
괜찮다고 생각했을 만큼.

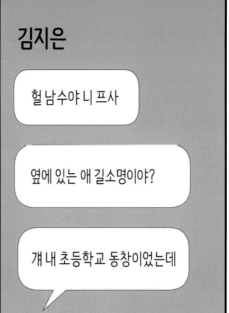

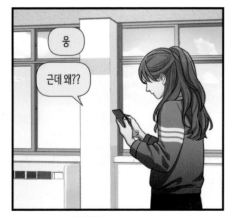

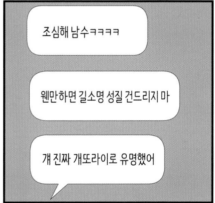

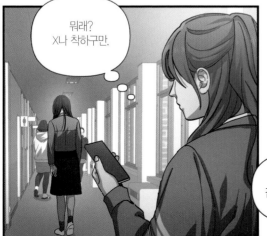

난 너랑 다니는 게
제일 좋아!

쌀싹

헤헤

제일이랄 것까진…
왜?

왜냐고?

힐끔

그야 네가
제일 편하시지~.

소곤

쟤넨 금수저 같은
애들끼리 친하네….

둘 다
아가씨
같아.

그래,
학교는 쉽고 편하다.

1학년 맞지?
언니 먼저
계산 좀 할게?

화 매침

다니는 친구,
입고 다니는 옷, 겉모습.

미안….

아주 간단하게
날 평가하고 대우해주니까.

150

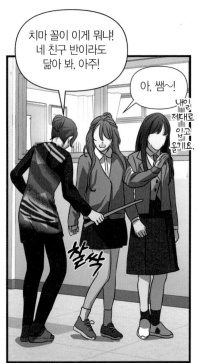

치마 꼴이 이게 뭐냐! 네 친구 반이라도 닮아 봐, 아주!

아, 쌤~!

내일 제대로 입고 올게요.

네 친구 믿고 넘어가는 거야, 서남수.

소명이가 책임지고 얘 치마 좀 늘려 와라!

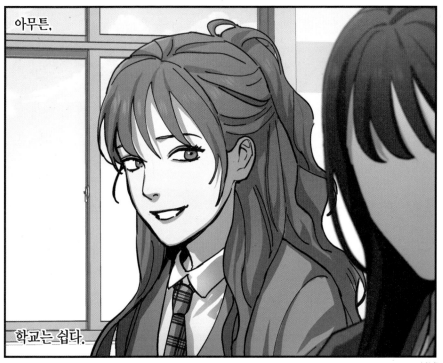

아무튼,

학교는 쉽다.

151

집에 비하면.

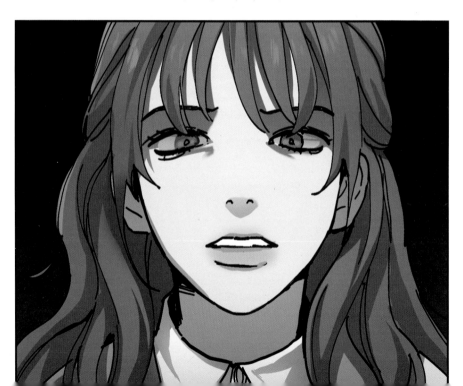

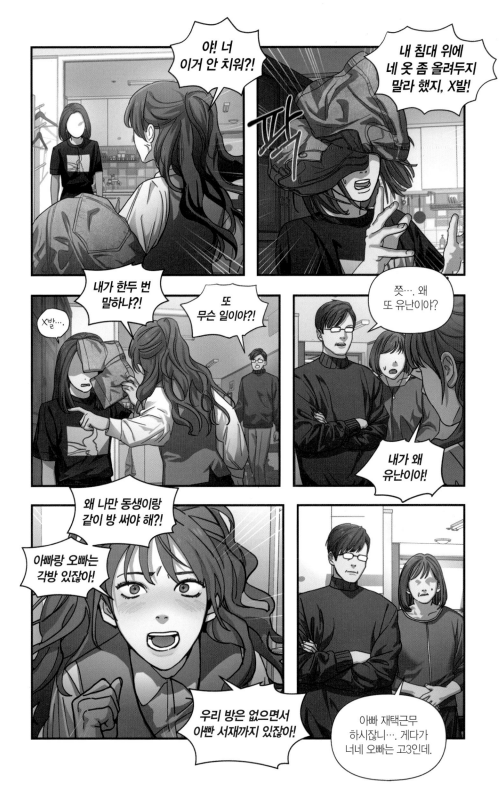

하 . 오빠 혼자 성별 다르니까 방 따로 쓰는 건 그렇다 쳐.

부들 부들

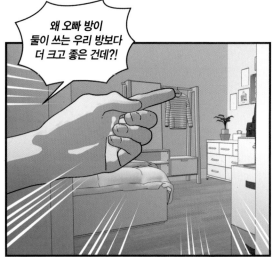

왜 오빠 방이 둘이 쓰는 우리 방보다 더 크고 좋은 건데?!

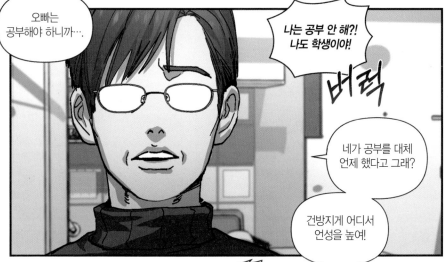

오빠는 공부해야 하니까….

나는 공부 안 해?! 나도 학생이야!

버럭

네가 공부를 대체 언제 했다고 그래?

건방지게 어디서 언성을 높여!

울컥

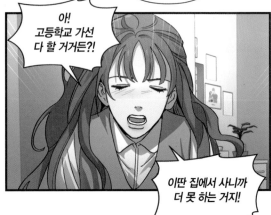

아! 고등학교 가선 다 할 거거든?!

이딴 집에서 사니까 더 못 하는 거지!

154

가난하고…!
내 방도 없고!

구질구질해서
짜증 나 죽겠…!

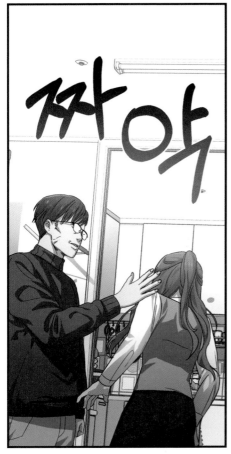

짜악

그딴 식으로…
말하지 마라, 서남수.

바르르

155

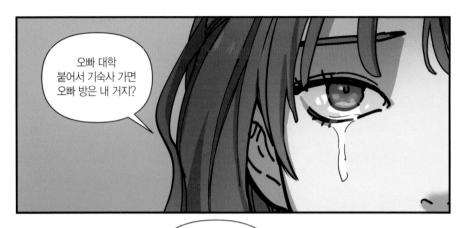

오빠 대학 붙어서 기숙사 가면 오빠 방은 내 거지?

응? 쟤한테 먼저 주는 거 아니지?

봐서 둘 중에 공부 더 잘하는 애한테 큰 방 줄 거야.

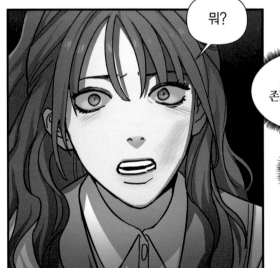

뭐?

오빠도 공부 존X 못했는데…!

그땐 나이부터 따지더니, 이제 와서 성적이라고?!

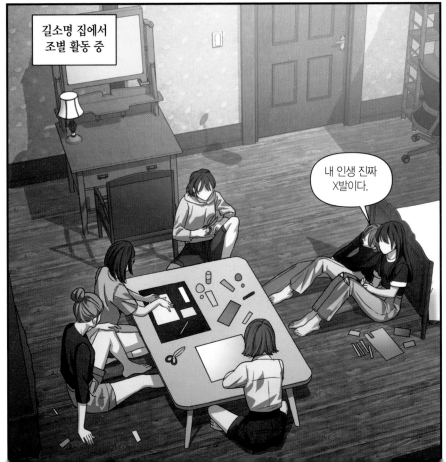

그나저나
소명이 방 진짜 좋다.
넓고 깨끗하네.

엄마가
관리해주셔서 그래.

그럼 허락 없이 막
들어오시기도 해?

가족이 그러면 진짜
짜증나지 않아?

막 벌컥벌컥 문 열고,
사생활도 없고.

아.
완전 공감!

짜증나면
직접 청소하면 되지.
난 그러고 있어~.

시끄러, 심효진!
네가 뭘 알아?

이 자식이….

꾹꾹

뭐!

158

와, 얘들아, 저거 봐!
창가에 무지개 졌다!

헐,
나 안스타 올리게
사진 좀 찍어주라!

새 게시물 ∨ 공유하기

빛으로 염색한 앞머리 🍃
#무지개

사람 태그하기

위치 추가

응, 개재밌어.
셀럽 될 거야~.

안스타가
그렇게 재밌어?

159

bamb*** 와 남수남수 미모 무슨일이야
5분 답글달기

doggy* 뒤에 마당이야?
남수 집 완전 부내대박
1분 답글달기

인생, 씨….

푸욱

161

개, 영재고 넣는다면서?
공부 진짜 잘하나 봐.

계속 전교
1등이잖아.

소명이는
어디 갔어?

수학 쌤한테 추천서
물어보러 갔대.

어~. 요즘 자소서
준비한다고 바빠.

사실 우리 주말에
조별 과제 할 때도
놀랐어.

…….

혼자 자료 퀄리티가
대박이더라~.

걔는 어떻게
그렇게 열심히 살지?

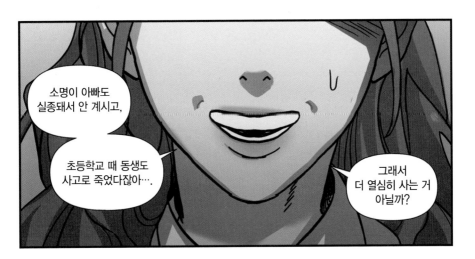

소명이 아빠도
실종돼서 안 계시고,

초등학교 때 동생도
사고로 죽었다잖아….

그래서
더 열심히 사는 거
아닐까?

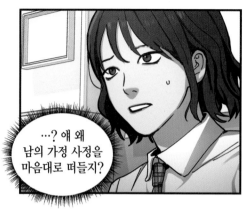

진짜? 그래서 주말에 소명이 집에 엄마만 계셨구나.

나도…

아빠는 외출하신 줄 알았어.

…? 얘 왜 남의 가정 사정을 마음대로 떠들지?

뭔가 불쌍하다, 걔. 엄청 힘들었겠다.

웅웅….

그러니까 너네 소명이 앞에서 말 조심해야 해~.

내가 그래서 너네한테 알려주는 거야.

나쁜 뜻이 아니라~.

동생까지 죽은 게 초5 때였다나?

그래서 소명이 중학교 입학 초엔 되게 우울한 애였대.

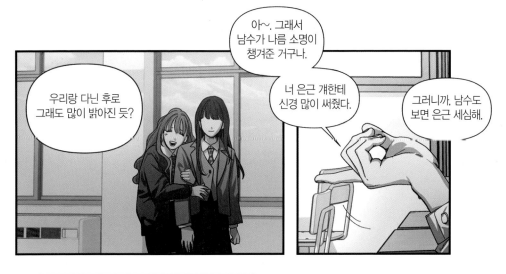

우리랑 다닌 후로 그래도 많이 밝아진 듯?

아~. 그래서 남수가 나름 소명이 챙겨준 거구나.

너 은근 걔한테 신경 많이 써줬다.

그러니까. 남수도 보면 은근 세심해.

남수 착하다니까~.

에이, 아냐~. 내가 뭘.

어? 이거….

이 흐름 괜찮은데?

기분이 좀 나아진다.

늘 소명이가 나랑 같이 다녀주는 이미지였는데….

하긴 우리가 말 안 붙이면 걔 너무 조용하긴 해.

맞아. ㅋㅋ 약간 노잼 인간.

지금은 내가 챙겨주는 느낌이네?

오늘 학교에서
기분 좀 괜찮았어.

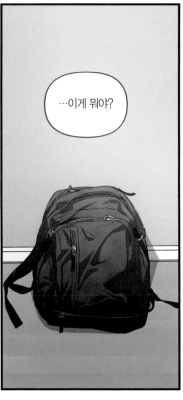

…이게 뭐야?

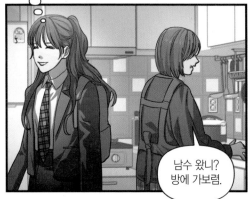

남수 왔니?
방에 가보렴.

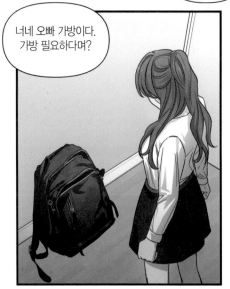

너네 오빠 가방이다.
가방 필요하다며?

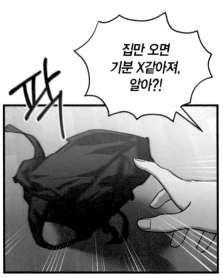

집만 오면
기분 X같아져,
알아?!

팍

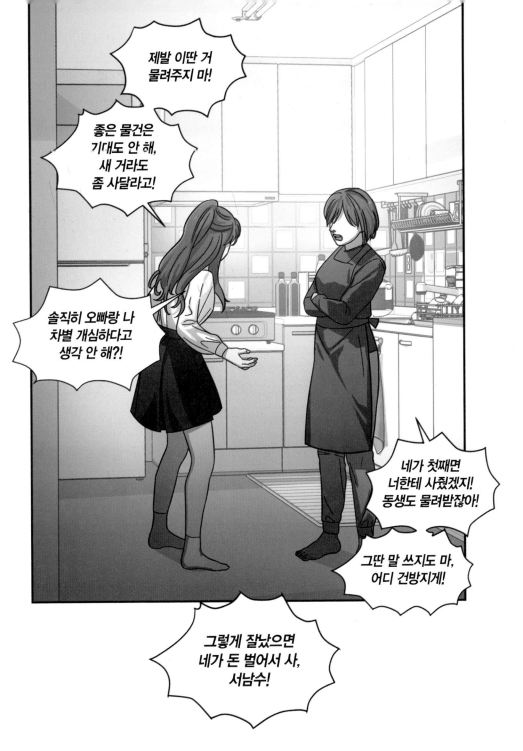

…중학생이
무슨 수로 돈을 버냐고.

알바 자리도
적다 고딩부턴데.

X같다, 진심….

에휴….

인생 X발이다….

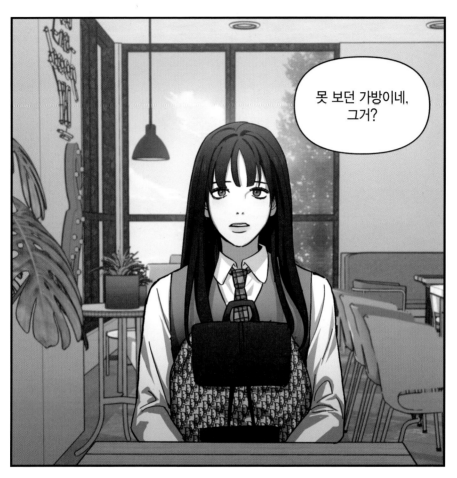

......

이 가페
너무 예쁘지 않아?

사진 하나만
찍어줄래?

저어…
소명아.

응?

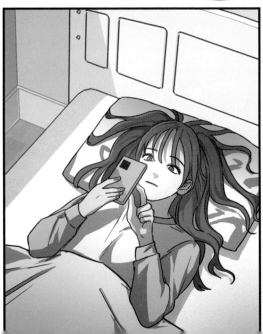

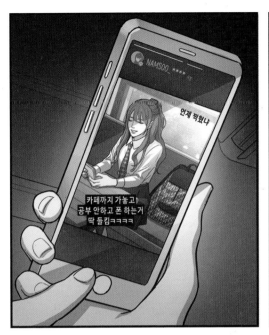

헐 남수 가방 너무 예쁘다

디얼 아니야? 오져

…….

…

웅 ㅎㅎ 이번에 새로 샀오 고마워~

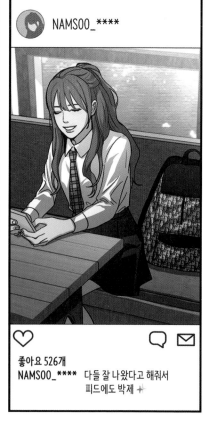

제6화

와아아

꺄아~

복일중학교 한마당 체육제

꺄악

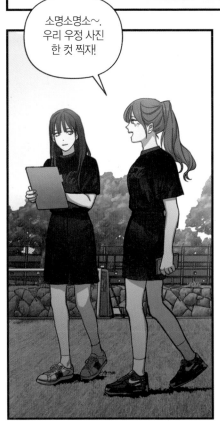

소명소명소~.
우리 우정 사진
한 컷 찍자!

찰칵

......

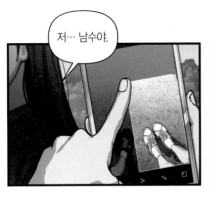

저… 남수야.

응응, 왜?
…앗!

취소

까톡

장현우: 언제쯤 끝날거같아?

헐, 소명아,
이것 좀 봐봐!

나 썸 타는 애가
체육 대회 끝나고
데리러 온대!

그렇구나,
잘됐다.

얼굴 보여줄까?
잘생겼지!

응.

남수! 나 왔어!

현우야~!

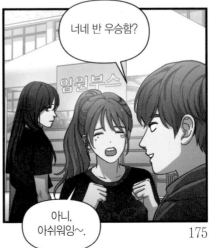

너네 반 우승함?

임원부스

아니,
아쉬워잉~.

175

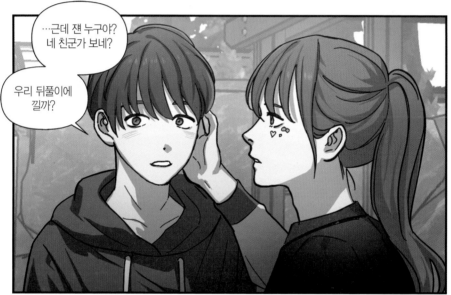

…근데 쟤 누구야?
네 친구가 보네?

우리 뒤풀이에
낄까?

뭐라고?

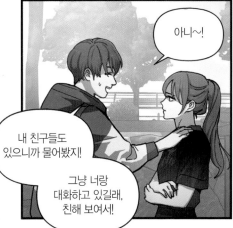

아니~!

내 친구들도
있으니까 물어봤지!

그냥 너랑
대화하고 있길래,
친해 보여서!

조졌다….

기분 X같아져서
뒤풀이 내내
짜증만 냈어.

까톡
까톡

현우랑
어떻게 화해하지?

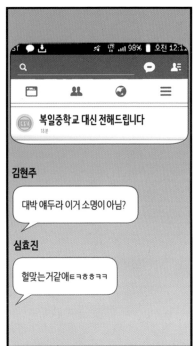

복일중학교 대신 전해드립니다
18분

김현주

대박 얘두라 이거 소명이 아님?

심효진

헐맞는거같애ㅌㅋㅎㅎㅋㅋ

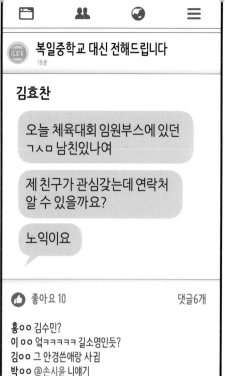

복일중학교 대신 전해드립니다
18분

김효찬

오늘 체육대회 임원부스에 있던
ㄱㅅㅁ 남친있나여

제 친구가 관심갖는데 연락처
알 수 있을까요?

노익이요

👍 좋아요 10 댓글6개

홍ㅇㅇ 김수민?
이ㅇㅇ 얽ㅋㅋㅋㅋㅋ 길소명인듯?
김ㅇㅇ 그 안경쓴애랑 사귐
박ㅇㅇ @손시윤 니얘기
손시윤 아님ㅡㅡ

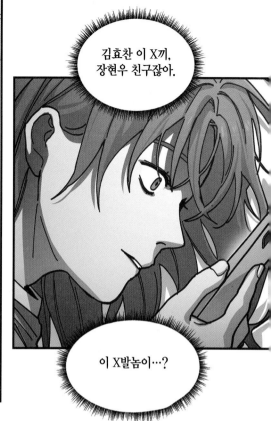

김효찬 이 X끼,
장현우 친구잖아.

이 X발놈이…?

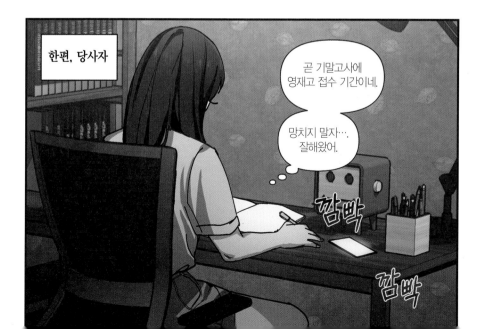

한편, 당사자

곧 기말고사에
영재고 접수 기간이네.

망치지 말자….
잘해왔어.

깜빡

깜빡

X같아, 진짜….

…….

내 인생 역시 X발이야.

불쑥

야, 서남수! 너 요즘 뭐야?

안스타에 올리는 거 다 장난 아니던데.

팔로워도 엄청 늘었더라.

응? 아, 맞아. 어쩌다 보니까….

웬일이야? 좀 이상하다.

전에는 우리한테 돈 없다고 맨날 불평했잖아?

으…응?

서늘

뭐야, 무슨 얘기야?

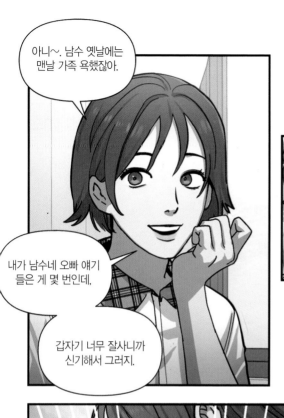

아니~. 남수 옛날에는 맨날 가족 욕했잖아.

내가 남수네 오빠 얘기 들은 게 몇 번인데,

갑자기 너무 잘사니까 신기해서 그러지.

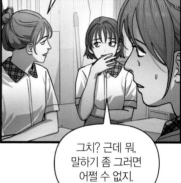

듣고 보니 그렇네? 뭐지?

그치? 근데 뭐. 말하기 좀 그러면 어쩔 수 없지.

돈 많은 남친 생겼다든가?

ㅋㅋㅋ

…그딴 거 아니거든?!

그래, 혜정아.
그건 좀 그렇다.

…아니, 그럼
왜 안 알려주는데?
짜증나잖아.

맨날 우리한테 와서
불평이란 불평은
다 하더니.

우리가 뭐 남수
감정 쓰레기통인가?

……

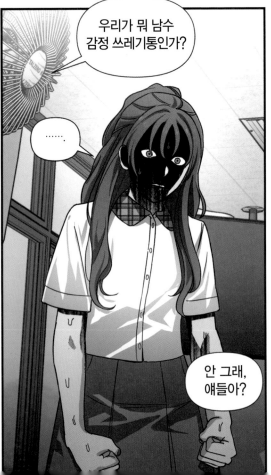

안 그래,
얘들아?

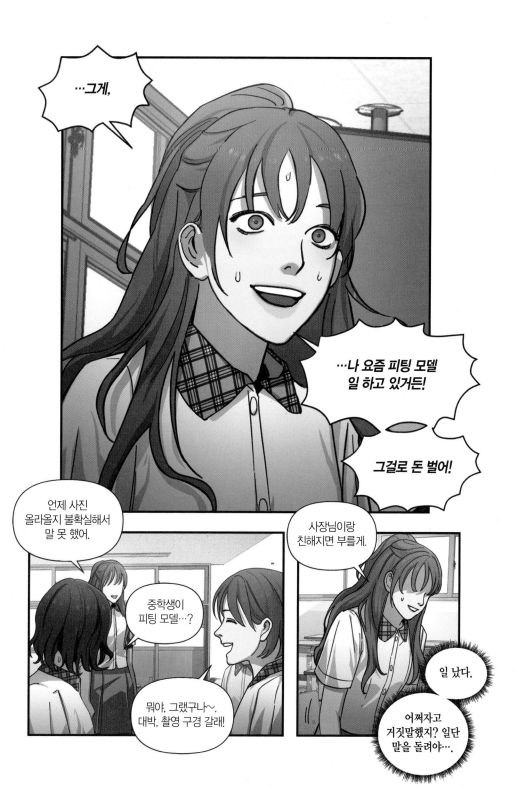

······.

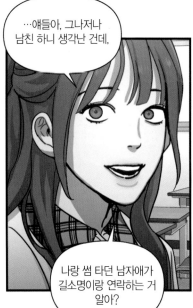

···얘들아, 그나저나 남친 하니 생각난 건데,

나랑 썸 타던 남자애가 길소명이랑 연락하는 거 알아?

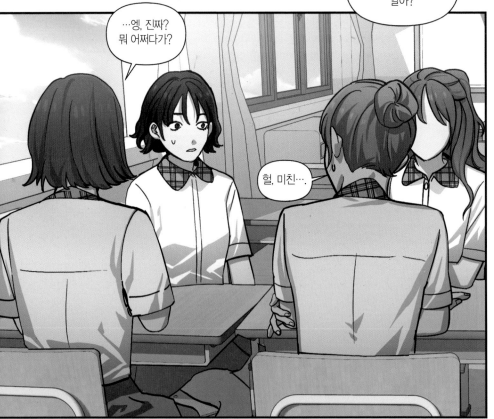

···엥, 진짜? 뭐 어쩌다가?

헐, 미친···.

…….

?

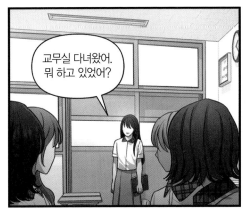

교무실 다녀왔어.
뭐 하고 있었어?

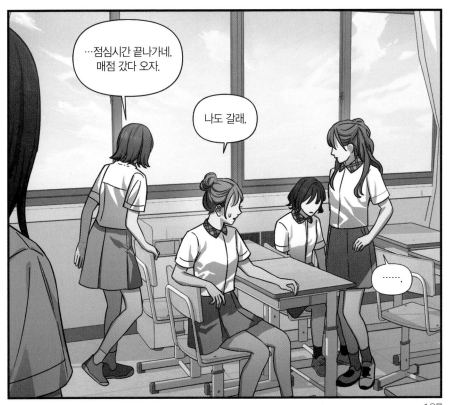

…점심시간 끝나가네.
매점 갔다 오자.

나도 갈래.

…….

187

아, 점심시간 개빨리 지나가~!

다음 교시 뭐야?

소명아.

잘 모르는 채로 나설 수가 없어서 일단 가만있었는데,

너 장현우인가 걔랑 지난번 이후로 더 연락한 적 있어?

…그게 누구지?

와, 서남수 진짜 미친 거 아니야?! 걔 너 완전 개XX 만들었어!!

하도 당당하게 거짓말해서 네 까톡 봤던 나까지 속을 뻔했네.

소명이, 너 오늘 걔네랑 영어 학원 가지? 혼자 어쩌냐, X같네….

숙제 잘 해오고~.

자, 다음 시간에 보자.

남수야, 나 할 말 있는데 잠깐만…

벌떡

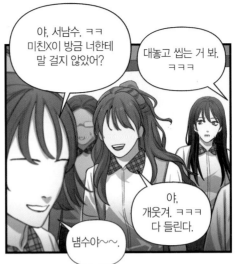

야, 서남수. ㅋㅋ 미친X이 방금 너한테 말 걸지 않았어?

대놓고 씹는 거 봐. ㅋㅋㅋ

야, 개웃겨. ㅋㅋㅋ 다 들린다.

냄수야~~.

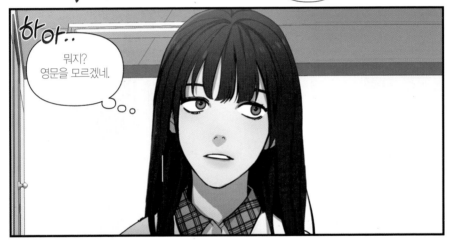

하아..

뭐지? 영문을 모르겠네.

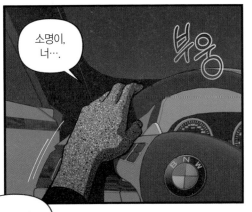

소명이,
너….

부응

슬슬 영어 학원은
쉬고 싶단 생각
안 드니?

곧 영재고 입신데
힘 빼지 말아야지.

아뇨, 괜찮아요.

친구들이랑 다니니까
재밌어서 스트레스
해소도 되고요.

엄마한테는
절대 티 내면 안 돼….

그래? 하긴….
처음부터 그러라고
거기 보내긴 했지.

친구들이랑
여전히
잘 지내지?

물론이죠, 엄마.

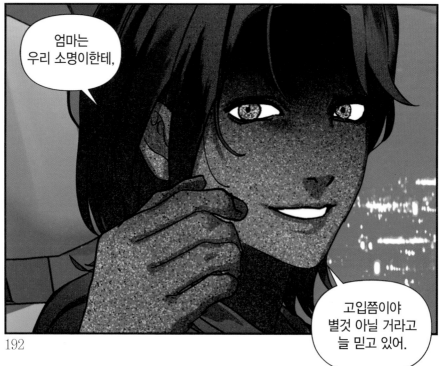

엄마는
우리 소명이한테,

고입쯤이야
별것 아닐 거라고
늘 믿고 있어.

압박 같은 걸 주려고
하는 말이 아니라
정말 믿어.

너는 날 닮아서
머리가 아주 좋거든.

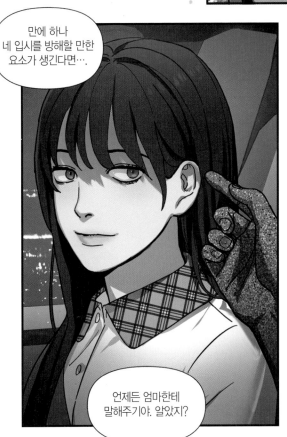

만에 하나
네 입시를 방해할 만한
요소가 생긴다면….

언제든 엄마한테
말해주기야. 알았지?

짜악

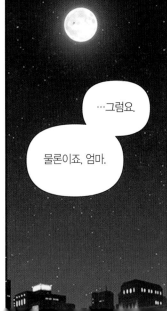

…그럼요.

물론이죠, 엄마.

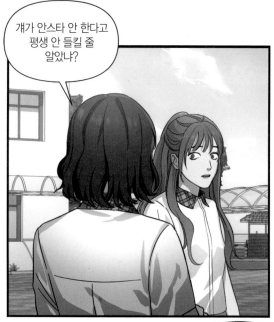

개가 안스타 안 한다고 평생 안 들킬 줄 알았냐?

야,

너 요즘 왜 소명이 물건들 네 거인 척해?

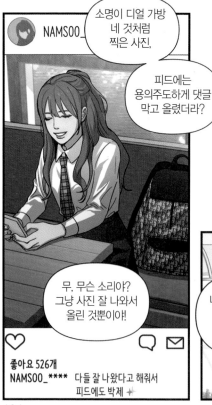

NAMSOO_

소명이 디얼 가방 네 것처럼 찍은 사진,

피드에는 용의주도하게 댓글 막고 올렸더라?

무, 무슨 소리야? 그냥 사진 잘 나와서 올린 것뿐이야!

좋아요 526개
NAMSOO_**** 다들 잘 나왔다고 해줘서 피드에도 박제 ✦

거짓말 적당히 해. 너, DM으로 네 거라고 구라치고 다녔잖아.

네가 속인 애들 중에 내 동창도 있어, 미친 X끼야!

아니, 양심적으로 소명이 비싼 물건들 도용해놓고,

걔 소문까지 이상하게 내는 건 좀 아니지 않냐?

양심이 있으면 하나만 해야지.

아… 아냐.

틀렸어.

뭐? 뭔 개소리야.

네가 잘못 안 거라고.

두근 두근 두근

사실 그 가방….

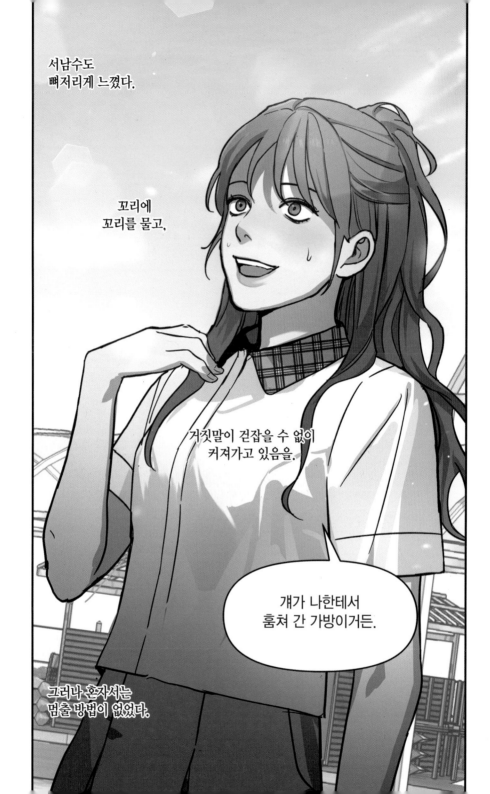

제7화

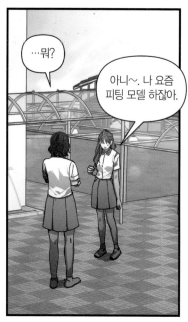

…뭐?

아니~. 나 요즘
피팅 모델 하잖아.

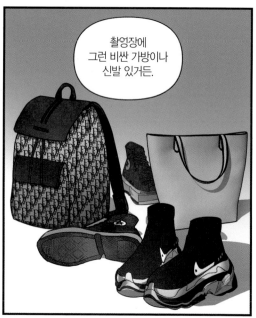

촬영장에
그런 비싼 가방이나
신발 있거든.

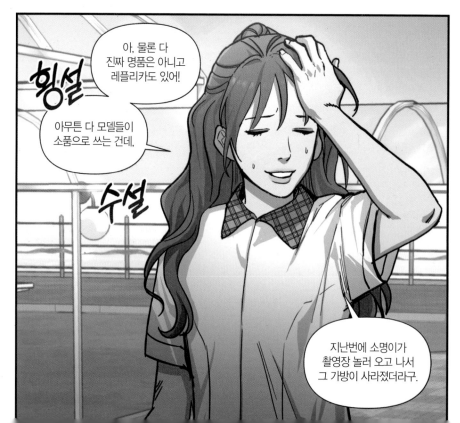

아, 물론 다
진짜 명품은 아니고
레플리카도 있어!

아무튼 다 모델들이
소품으로 쓰는 건데,

횡설

수설

지난번에 소명이가
촬영장 놀러 오고 나서
그 가방이 사라졌더라구.

근데 다음 날부터 그 가방을 걔가 메고 오는 거야….

진짜 황당하지?

…응? 안 그래?

…….

그걸 믿으라고? 거짓말도 정도껏 쳐야지.

남수의 이야기는 당연히 모두 거짓이다.

움찔

모델 일을 한다는 것부터가 거짓말이니까.

그러나 이 지어낸 이야기들은 평소 가졌던 부정적인 감정과 섞여,

…왜 자꾸 거짓말이래?

지금 친구 말 못 믿는 거야?

199

우리 쇼핑몰 거랑
태그도 똑같고
헤진 곳도 똑같아서,

솔직히 심증은
빼박이거든…?

그 입으로
뱉으면 뱉을수록,

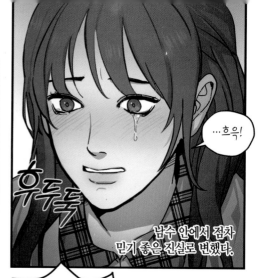

…흐윽!

후두둑

남수 안에서 점차
믿기 좋은 진실로 변했다.

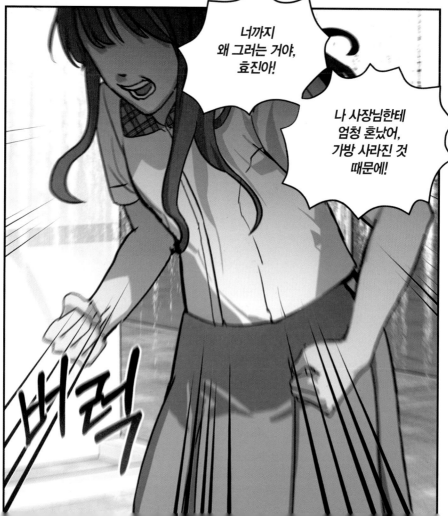

너까지
왜 그러는 거야,
효진아!

나 사장님한테
엄청 혼났어,
가방 사라진 것
때문에!

벼 럭

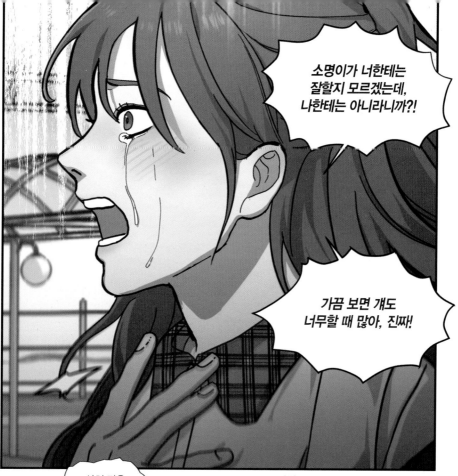

소명이가 너한테는
잘할지 모르겠는데,
나한테는 아니라니까?!

가끔 보면 걔도
너무할 때 많아, 진짜!

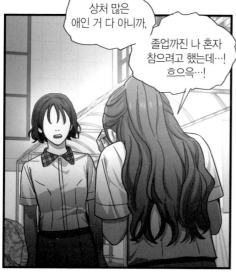

상처 많은
애인 거 다 아니까,

졸업까진 나 혼자
참으려고 했는데…!
흐으윽…!

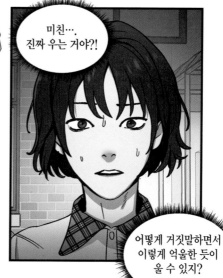

미친….
진짜 우는 거야?!

어떻게 거짓말하면서
이렇게 억울한 듯이
울 수 있지?

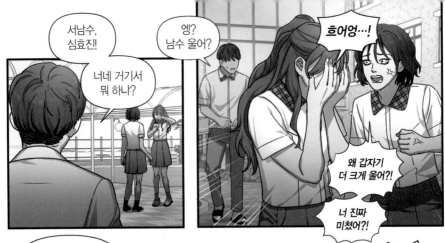

서남수,
심효진!

엥?
남수 울어?

너네 거기서
뭐 하나?

흐어엉…!

왜 갑자기
더 크게 울어?!

너 진짜
미쳤어?!

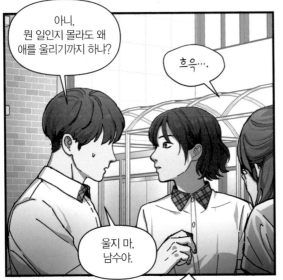

아니,
뭔 일인지 몰라도 왜
애를 울리기까지 하나?

흐윽….

울지 마,
남수야.

으흥흐흑…!

뭐래, 미친.

우리 잘만
대화하고 있었거든?
뭔데 끼어들어?

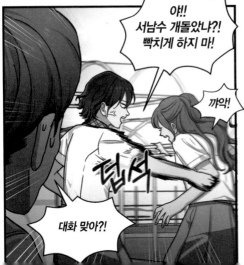

야!!
서남수 개돌았냐?!
빡치게 하지 마!

꺄악!

텁석

대화 맞아?!

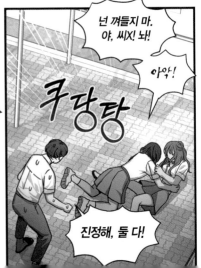

넌 껴들지 마.
야, 씨X! 놔!

아악!

쿠당탕

진정해, 둘 다!

야!
저거 완전 미친X
아니야?

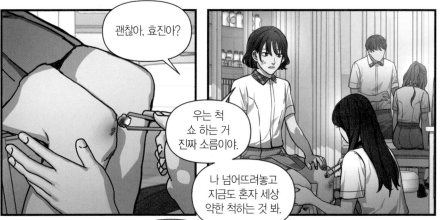

괜찮아, 효진아?

우는 척
쇼 하는 거
진짜 소름이야.

나 넘어뜨려놓고
지금도 혼자 세상
약한 척하는 것 봐.

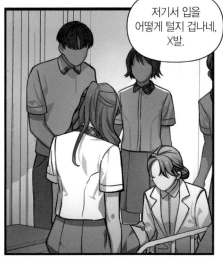

저기서 입을
어떻게 털지 겁나네,
X발.

너도 너무 무리해서
내 편 안 들어줘도 돼,
효진아.

203

아니…. 난 네가 피해자인 거 뻔히 아는데 어떻게 그래.

뭐…. 남수 썸남 뺏었단 소문? 난 괜찮아.

어차피 이 동네 고등학교 가고 싶은 것도 아니고, 마음대로 말하게 냅둬.

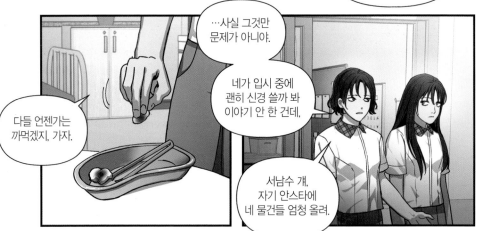

…사실 그것만 문제가 아니야.

네가 입시 중에 괜히 신경 쓸까 봐 이야기 안 한 건데,

다들 언젠가는 까먹겠지, 가자.

서남수 걔, 자기 안스타에 네 물건들 엄청 올려.

자기 물건인 것처럼 좋아요 받고,

팔로 수 모으고, DM으로 입도 털고 난리도 아니라고.

그것도 괜찮아. 그러라고 해.

204

야, 소명아.

너 걔가 SNS에서 하는 짓이 얼마나 교묘한 줄 알아?

처음엔 네 신발만 크롭해서 스토리 올렸다가,

스토리는 특정 팔로워한테 숨길 수도 있고, DM만 가능하거든.

체육대회! 햇살 에바자너

그 후에 피드에 댓글 막고 원본 올리더라.

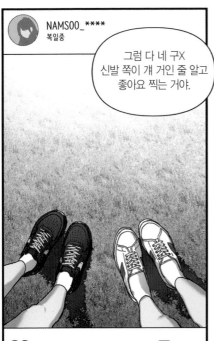

NAMSOO_****
복일중

그럼 다 네 구X 신발 쪽이 걔 거인 줄 알고 좋아요 찍는 거야.

♡

좋아요 480개
NAMSOO_**** 우정사진 갬성 🖤

구X 쪽이 지 거라고 직접 입 턴 적은 없다. 이거지.

걔 허언증 점점 심해지는 것 같아.

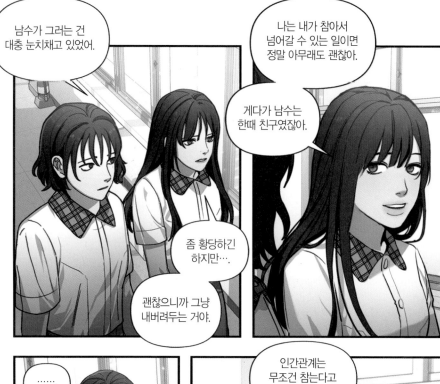

남수가 그러는 건 대충 눈치채고 있었어.

나는 내가 참아서 넘어갈 수 있는 일이면 정말 아무래도 괜찮아.

게다가 남수는 한때 친구였잖아.

좀 황당하긴 하지만….

괜찮으니까 그냥 내버려두는 거야.

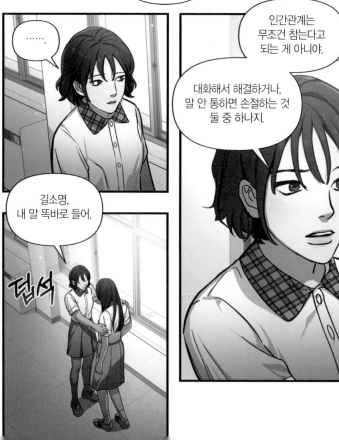

…….

인간관계는 무조건 참는다고 되는 게 아니야.

대화해서 해결하거나, 말 안 통하면 손절하는 것 둘 중 하나지.

길소명, 내 말 똑바로 들어.

텁석

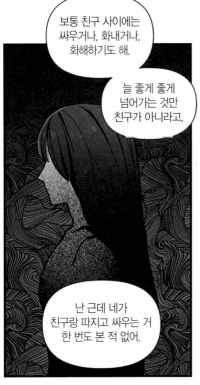

보통 친구 사이에는 싸우거나, 화내거나, 화해하기도 해.

늘 좋게 좋게 넘어가는 것만 친구가 아니라고.

난 근데 네가 친구랑 따지고 싸우는 거 한 번도 본 적 없어.

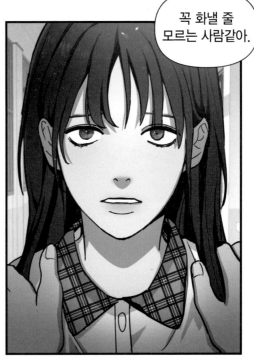

꼭 화낼 줄 모르는 사람같아.

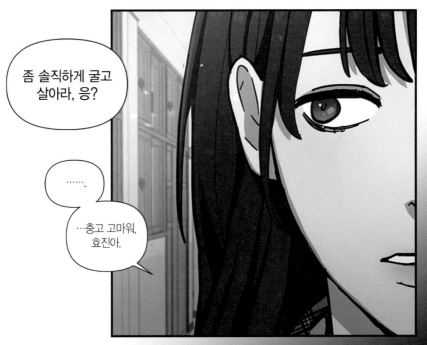

좀 솔직하게 굴고 살아라, 응?

…….

…충고 고마워, 효진아.

소명이는
나설 필요 없어.

화낼 필요도 없고,
에너지 낭비하지 마.

엄마가 전부
해결해줄 테니까.

너는 아이잖니.

문제가 생기면 어른이,
특히 힘 있는 사람이
해결하는 거야.

엄마는 네가
괜히 상처 입는 것
보고 싶지 않아.

......

...무슨 대화를
하는 거지, 쟤네?

뭔 수작을
꾸미고 있냐고!

심효진이
DM 이야기
떠들고 다니고,

길소명이 촬영장
간 적 없다고 하면
난 완전히 끝이야.

남수 다쳐서
모델 일은 어떡해?

그러니까,
우리 아직 남수 촬영장도
못 놀러 가봤는데~.

에이, 걱정 마~.
기회 생기자마자
바로 부를게!

얜넨 또 어떡하지?

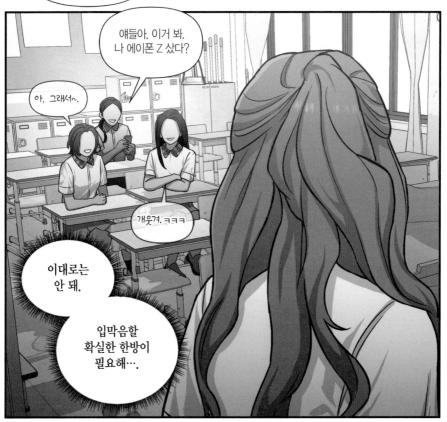

얘들아, 이거 봐.
나 에이폰 Z 샀다?

아, 그래서~.

개웃겨. ㅋㅋㅋ

이대로는
안 돼.

입막음할
확실한 한방이
필요해….

211

애… 애들아?

쟤는 찐X 같아서 반에서 겉돌고, 신경 써줄 친구도 없어 보여.

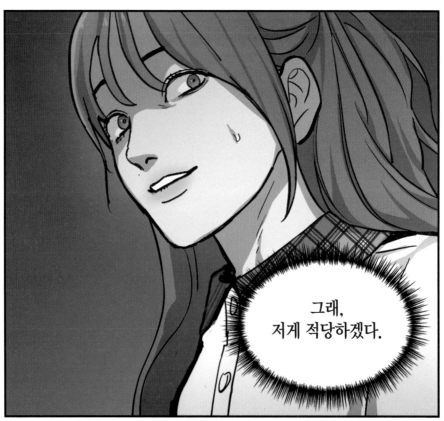

그래, 저게 적당하겠다.

네칠 뒤

아, 체육 수업
개답다.

이럴 때 매점 가서
아이스크림 먹어야
하는데!

미안, 내가 반장이라
문 열어야 하는 바람에.

5월이라
슬슬 덥네.

미안할 건 없고~.

난 정수기 좀
다녀올게!

응.

교과서….
다음 수업이 아마
국어였지.

213

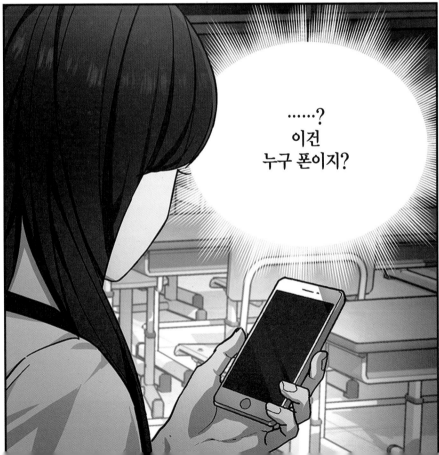

에…, 그래서 여기 음운의 특성이라는 것은^.

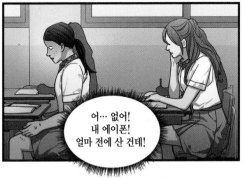

어… 없어!
내 에이폰!
얼마 전에 산 건데!

써익

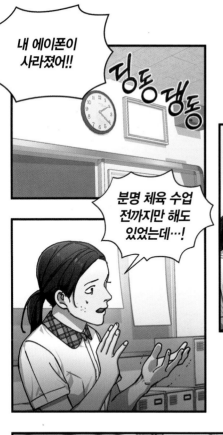

내 에이폰이 사라졌어!!

딩동댕동

분명 체육 수업 전까지만 해도 있었는데…!

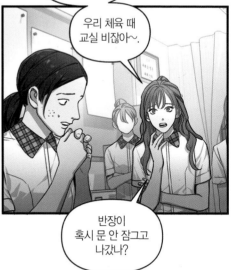

어떡해 누가 훔쳐 간 거 아니야?

우리 체육 때 교실 비잖아~.

반장이 혹시 문 안 잠그고 나갔나?

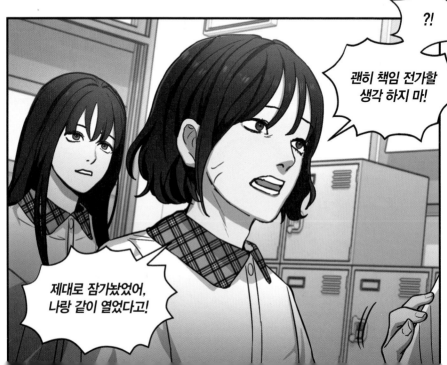

?!

괜히 책임 전가할 생각 하지 마!

제대로 잠가놨었어, 나랑 같이 열었다고!

아니이~.
왜 나한테 화내~.

난 오히려
반장 생각해서
물어본 건데?

네 말대로 문이
아예 잠겨 있었으면,

가져갈 수 있는 사람은
하나밖에 없지 않나?

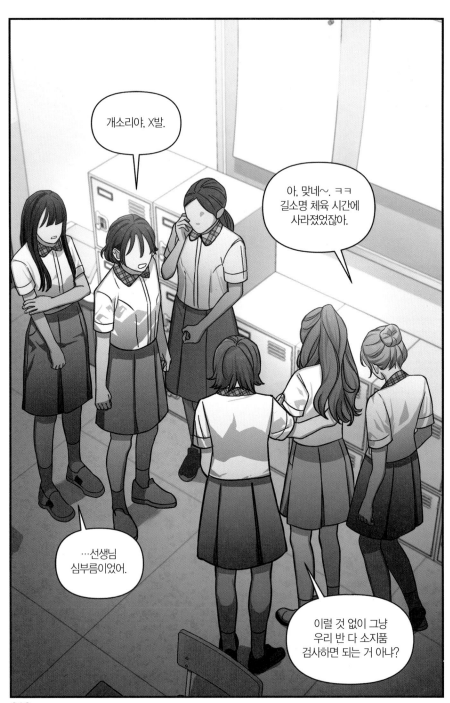

개소리야, X발.

아, 맞네~. ㅋㅋ
길소명 체육 시간에
사라졌었잖아.

...선생님
심부름이었어.

이럴 것 없이 그냥
우리 반 다 소지품
검사하면 되는 거 아냐?

왜 발끈해, 심효진? 당당하면 보여줄 수 있는 거 아닌가?

뭐? 니네가 무슨 권리로?!

ㅋㅋ 너도 길소명이 좀 가능성 있다고 생각하는 거지?

그래서 자꾸 쉴드 치는 거 아냐?

슬렁..

뭐래, 너네가 한 사람 점찍어두고 몰아가는 게 빡친다고!

헛소리 작작 해라, 진짜 패고 싶으니까.

하아..

괜찮아, 효진아. 다들 그만해.

탁

219

턱

와르르

…길소명한테
없는데?

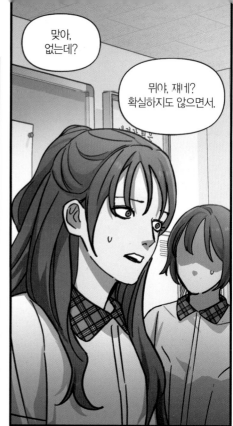

맞아,
없는데?

뭐야, 쟤네?
확실하지도 않으면서.

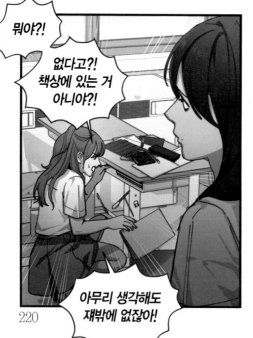

뭐야?!

없다고?!
책상에 있는 거
아니야?!

아무리 생각해도
쟤밖에 없잖아!

그래…
내가 참으면.

나만 참으면….

220

문제가 생겨도
너는 가만있는 게
최선이야.

인간관계는
무조건 참는다고
되는 게 아냐.

좀 솔직하게
굴고 살아라,
응?

……

221

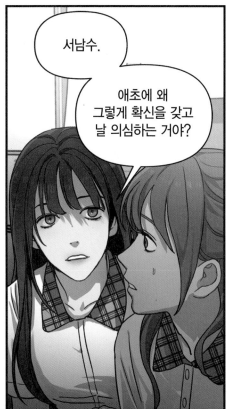

서남수.

애초에 왜
그렇게 확신을 갖고
날 의심하는 거야?

꼭 네가 직접
가져다 넣어놓기라도
한 것처럼…?

제8화

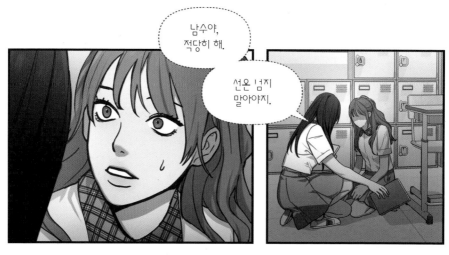

남수야, 적당히 해.

선온 넘지 말아야지.

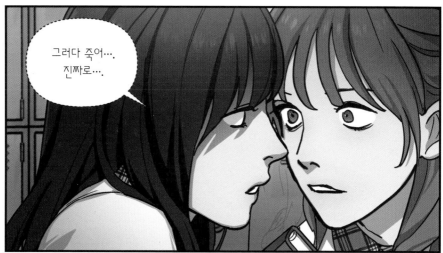

그러다 죽어⋯. 진짜로⋯.

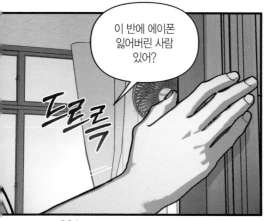

이 반에 에이폰 잃어버린 사람 있어?

드르륵

담임이 교무실로 오라는데?

난데, 왜
부르시는데?

나야 모르지.
교무실로 가봐.

타닥

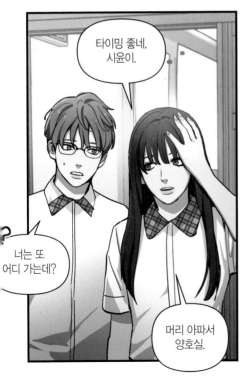

타이밍 좋네,
시윤이.

너는 또
어디 가는데?

머리 아파서
양호실.

…야, 멈춰!

길소명!

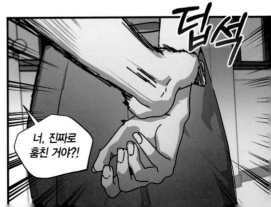

덥석

너, 진짜로
훔친 거야?!

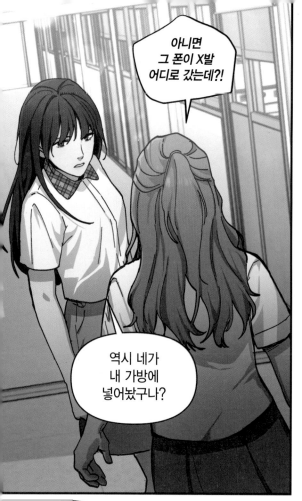

아니면 그 폰이 X발 어디로 갔는데?!

역시 네가 내 가방에 넣어놨구나?

따라올 줄 알았어. 우리 둘뿐이니까 편하게 이야기해.

여기선 아무도 못 들어.

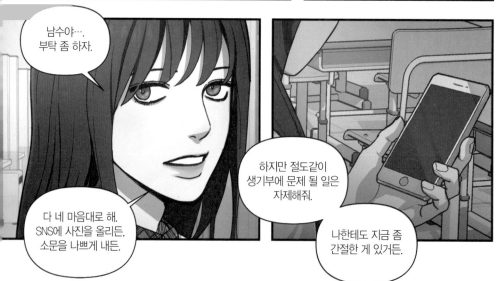

남수야…. 부탁 좀 하자.

하지만 절도같이 생기부에 문제 될 일은 자제해줘.

다 네 마음대로 해. SNS에 사진을 올리든, 소문을 나쁘게 내든.

나한테도 지금 좀 간절한 게 있거든.

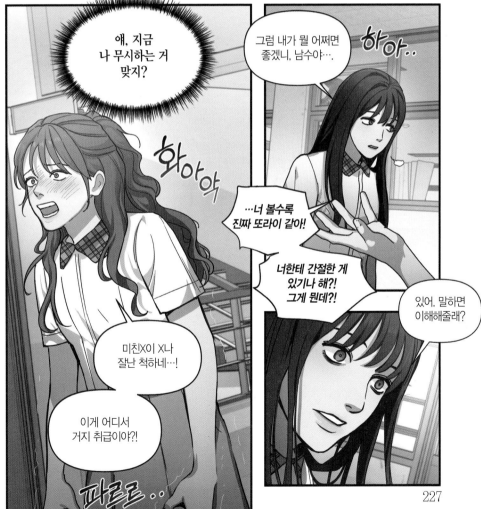

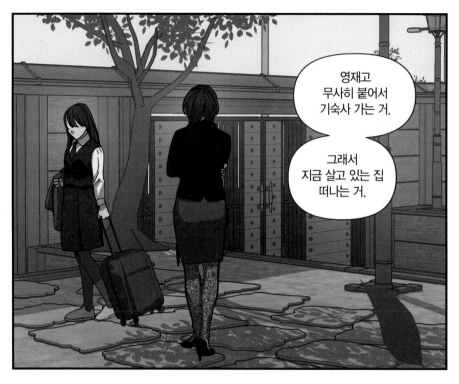

영재고
무사히 붙어서
기숙사 가는 거.

그래서
지금 살고 있는 집
떠나는 거.

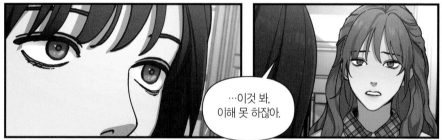

…이것 봐,
이해 못 하잖아.

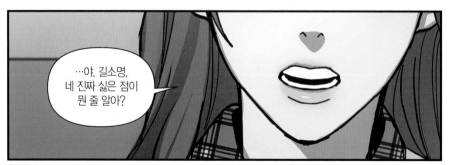

…야, 길소명,
네 진짜 싫은 점이
뭔 줄 알아?

네가 타고난 거,
나한테 진짜 간절한
그런 모든 거.

와, 넓다~! 이런 방을
혼자 쓴다니, 대박!

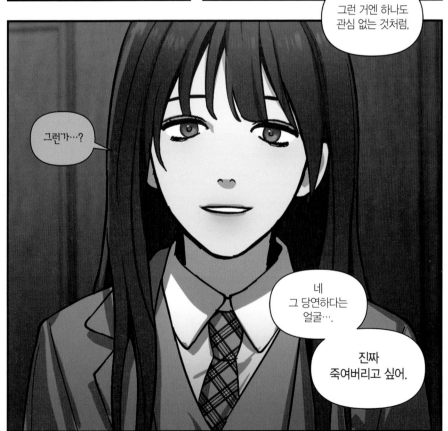

그런 거엔 하나도
관심 없는 것처럼,

그런가…?

네
그 당연하다는
얼굴….

진짜
죽여버리고 싶어.

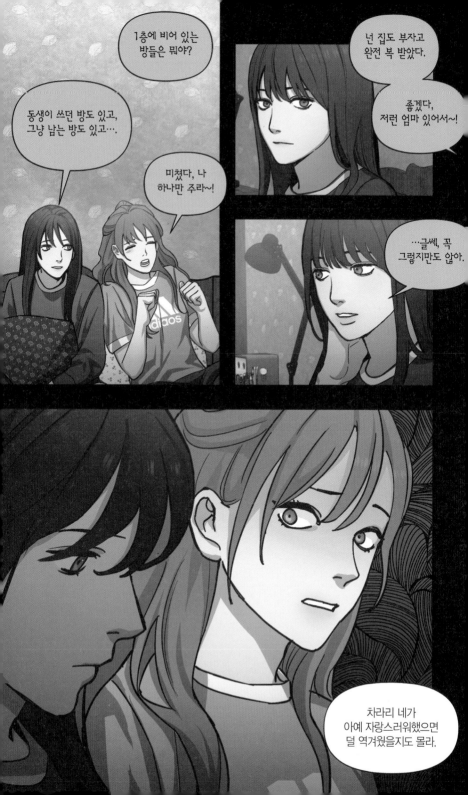

너 사실 네 주변에 아무 관심 없는 거 다 알아.

뭔 말을 해도 반응 X나 영혼 없고….

애초에 딱히 나 친구로 생각 안 했지?

…오히려 너한테 묻고 싶은데? 네가 먼저 나 물 먹였잖아.

내 태도에 상처받았다면 미안하지만,

그런 말은 나한테 절도 누명 따윌 씌우기 전에 했어야지.

231

……

……
인생…

X발…

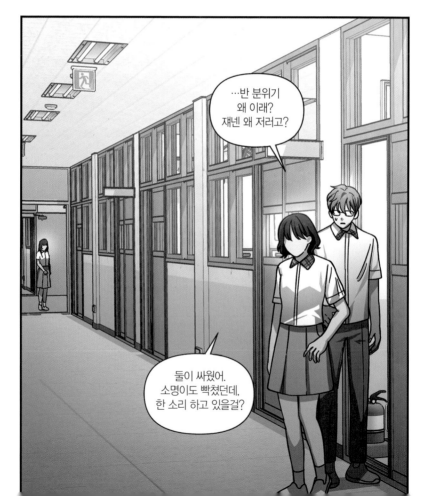

…반 분위기
왜 이래?
쟤넨 왜 저러고?

둘이 싸웠어.
소명이도 빡쳤던데,
한 소리 하고 있을걸?

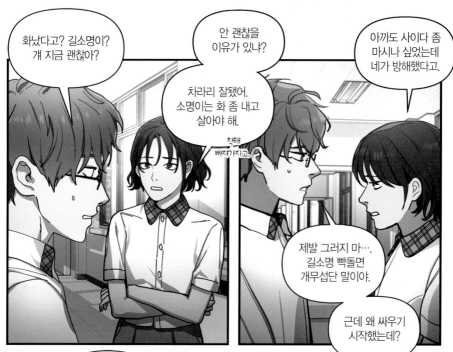

화났다고? 길소명이? 걔 지금 괜찮아?

안 괜찮을 이유가 있냐?

아까도 사이다 좀 마시나 싶었는데 네가 방해했다고.

차라리 잘됐어. 소명이는 화 좀 내고 살아야 해.

착해 빠져가지고.

제발 그러지 마…. 길소명 빡돌면 개무섭단 말이야.

근데 왜 싸우기 시작했는데?

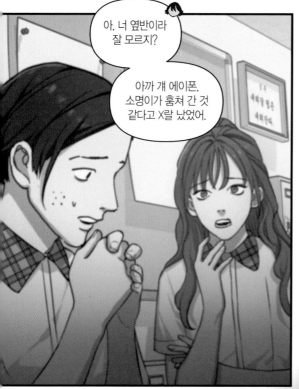

아, 너 옆반이라 잘 모르지?

아까 걔 에이폰, 소명이가 훔쳐 간 것 같다고 X랄 났었어.

그거 혹시 은색 에이폰이야?

그 폰 너네 담임한테 있던데?

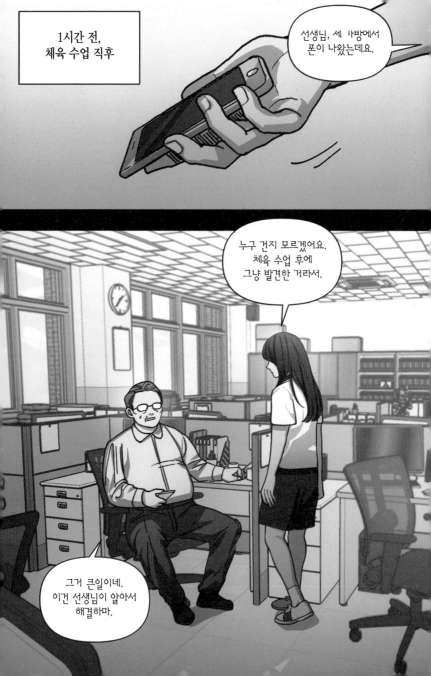

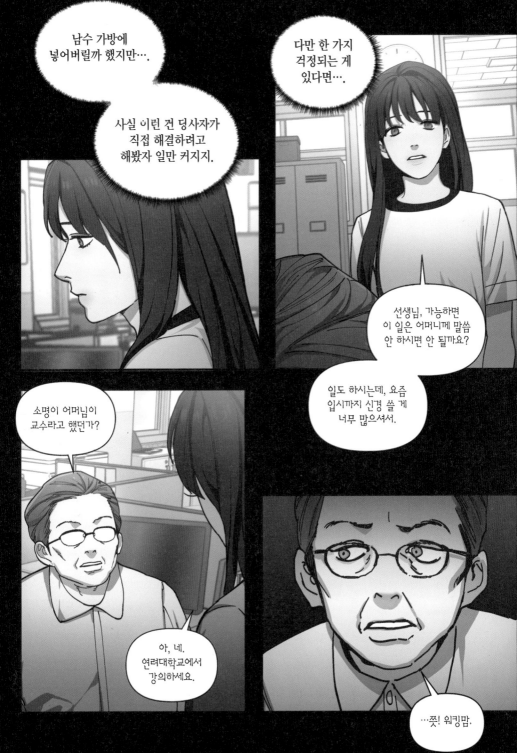

...?
지금 혀 찬 거야?

어쨌든
네 얘기는 알았다.

그나저나, 어머니께
금요일에 ※운영위원회
있는 건 전해드렸지?

※운영위원회:
임원 학부형을
중심으로 하는
학부모 회의

네, 선생님.

그래,
이만 들어가봐라.

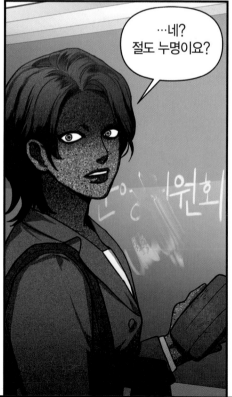

...네?
절도 누명이요?

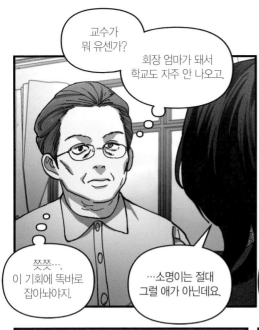

교수가
뭐 유센가?

회장 엄마가 돼서
학교도 자주 안 나오고.

쯧쯧…
이 기회에 똑바로
잡아놔야지.

…소명이는 절대
그럴 애가 아닌데요.

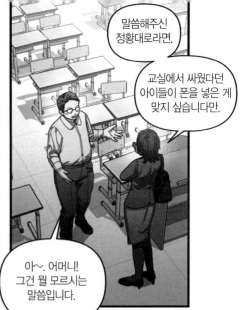

말씀해주신
정황대로라면,

교실에서 싸웠다던
아이들이 폰을 넣은 게
맞지 싶습니다만.

아~. 어머니!
그건 뭘 모르시는
말씀입니다.

그 나이대 여자애들은
예민하고 이해하기
어려워 가지고,

소명이처럼
모범적이라고 반드시
정직한 게 아닙니다.

위적
위적

선생 입장에서
다루기 어~찌나
힘든지!

아휴~.
게다가 약기는 또
얼마나 약았는지!

아, 따님이
약았다는 게 아니라,
허허허.

237

피해 학생은 어떻게 됐습니까?

입시가 곧이고 일 벌리는 게 좋지 않을 것 같아서,

그 학생한테는 분실물이라고 잘 돌려줬습니다.

크흠..

배려 감사합니다, 선생님.

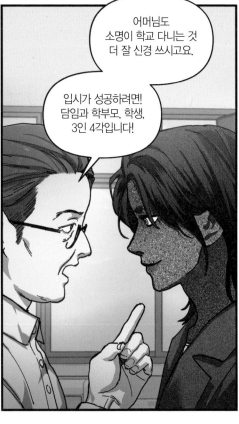

어머님도 소명이 학교 다니는 것 더 잘 신경 쓰시고요.

입시가 성공하려면! 담임과 학부모, 학생, 3인 4각입니다!

학교엔 저 같은 교사만 있는 게 아니에요.

누가 거짓말하는지는 몰라도 애들은 공연히 다투는 게 아닙니다.

소명이가 자～알 처신하도록 지도해 주셔야겠네요.

…명심하겠습니다,
선생님.

드르륵

탁

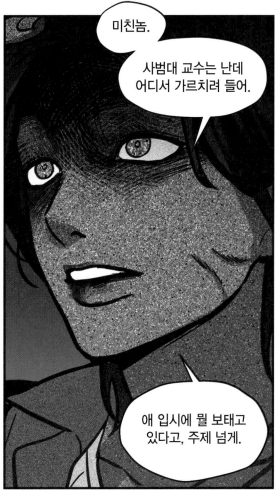

미친놈.

사범대 교수는 난데
어디서 가르치려 들어.

애 입시에 뭘 보태고
있다고, 주제 넘게.

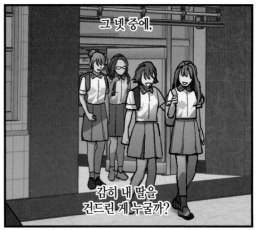

그 넷 중에,

감히 내 딸을
건드린 게 누굴까?

저 복도 CCTV…
계단 쪽만 향하고 있군.

한 대로는 불확실해.
보험이 필요한데….

또각

또각

저쪽 방향에서
들어오지 않았다면
안 찍혔을지도 모르겠어.

또각

또각

240

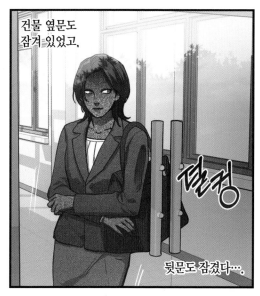

건물 옆문도
잠겨 있었고,

뒷문도 잠겼다….

일과 시간에 다시
확인해봐야겠지만,

일단 운동장에서
들어오는 길은
정문 하나군.

3학년 교실이
별관이라 다행이야.

공립이라
실내 CCTV가 적어서
성가실 뻔했는데.

다음 날, 복일중학교
오전 11:55

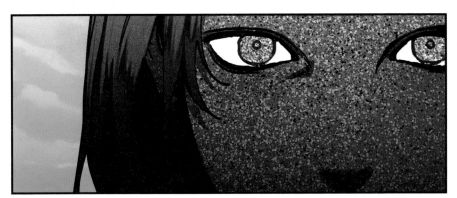

순찰중
담당자 김xx
12:00-20:00
010-xxxx-xxxx

순찰중
담당자 박xx
4:00-12:00
010-xxxx-xxxx

하이고, 허리야~.

쭈욱

3교대도 정말이지 할 게 못 돼.

에이, 이 사람아! 나는 이제부턴데,

이제 퇴근할 사람이 우는 소리 하긴!

똑 똑

안녕하십니까, 어쩐 일로 오셨어요?

바쁘신 중에 실례합니다.

다름이 아니라 학부모로서,

개인적으로 부탁드릴 게 있어서 왔는데요.

잠시 시간 괜찮으실까요?

똑
닮
은
딸

제9화

247

저기 어머님, 저도
딸자식 키워봐서
마음 잘 압니다.

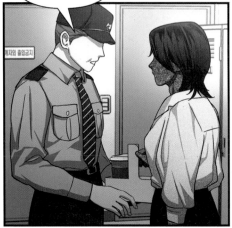

저도 뭐라도
도와드리고 싶은데,

이게 일인지라
안 되는 건 안 되….

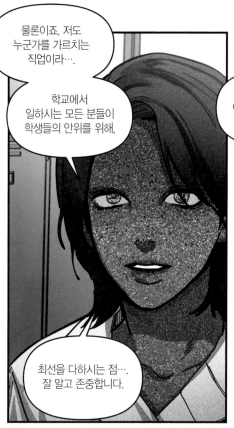

물론이죠. 저도 누군가를 가르치는 직업이라⋯.

학교에서 일하시는 모든 분들이 학생들의 안위를 위해,

최선을 다하시는 점⋯. 잘 알고 존중합니다.

자기 자식이라고 생각하면 뭔들 못 해줄까요.

저 또한 언제나 딸을 위해 최선을 디히니끼요.

거절하신다면 다른 방법을 찾아봐야죠.

매수할 대상은
단독 1인보다는 2인조가 좋고,

249

특혜는 대칭보다는 비대칭이 좋지.

그걸 인지하는 사람도 말이야.

그리고 보니 경비원님 취향도 모르고 마음대로 준비했어요.

상대는 모르는 이득을 혼자 취할 수 있다고 느끼거나.

평소에 즐겨 드시는 게 아니면 어떡하지?

많이들 좋아하는 걸로 고르긴 했는데.

아, 저는 커피 좋아합니다, 어머니! 퇴근길에 잘 마실게요.

자신이 거절했을 때 그쪽에게
기회가 갈 가능성을 상상하면,

눈이 뒤집어지는
법이거든, 사람은.

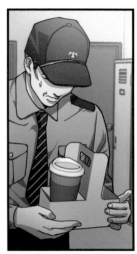

경비원님께선
어떠세요?

좋아하시나요,
커피?

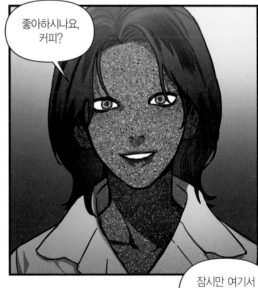

잠시만 여기서
기다려주시겠어요,
어머니?

어흠, 흠….

좋아하죠,
좋아하고 말고요.

싱긋

진짜 극성인
엄마네….

별일 없었다고
들었는데,

뭐, 담임도 보여줬고,
확인시켜주는 정도야
괜찮겠지….

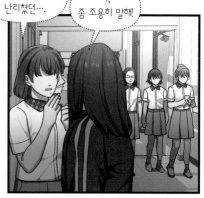

걔네 맞지? 어제 1반에서 난리쳤던...

야, 좀 조용히 말해!

쩌릿

흠칫

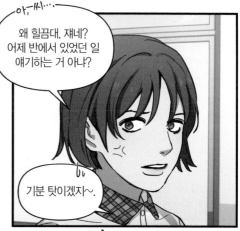

아, 씨…

왜 힐끔대, 쟤네? 어제 반에서 있었던 일 얘기하는 거 아냐?

기분 탓이겠지~.

아, X나 쪽팔려.

서남수는 왜 확실하지도 않으면서 그 X랑 떨어가지고.

흥..

그래도 어젠 충분히 길소명 의심할 만한 상황이긴 했잖아.

뭐? 너 진심이야?
야, 난 솔직히 남수…

얘들아!

…아냐, 됐어.
나중에 얘기해.

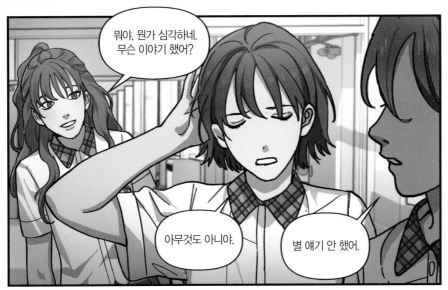

뭐야, 뭔가 심각하네.
무슨 이야기 했어?

아무것도 아니야.

별 얘기 안 했어.

……

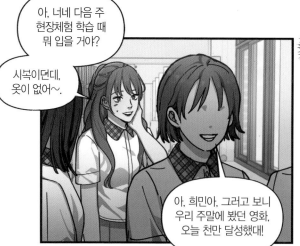

아, 너네 다음 주 현장체험 학습 때 뭐 입을 거야?

시복이던데, 옷이 없어~.

아, 희민아, 그러고 보니 우리 주말에 봤던 영화, 오늘 천만 달성했대!

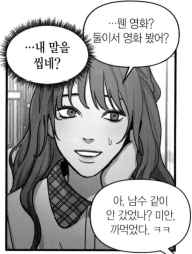

…웬 영화? 둘이서 영화 봤어?

…내 말을 씹네?

아, 남수 같이 안 갔었나? 미안, 까먹었다. ㅋㅋ

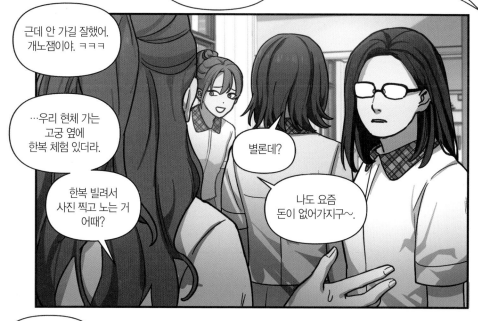

근데 안 가길 잘했어. 개노잼이야. ㅋㅋㅋ

…우리 현체 가는 고궁 옆에 한복 체험 있더라.

한복 빌려서 사진 찍고 노는 거 어때?

별론데?

나도 요즘 돈이 없어가지구~.

난 한복 좋아! 남수, 나랑 둘이 할래?

너랑만? 됐어. 혼자 하든가.

!

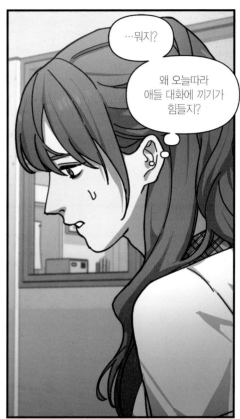

…뭐지?

왜 오늘따라
애들 대화에 끼기가
힘들지?

……

……

기분
탓이겠지…?

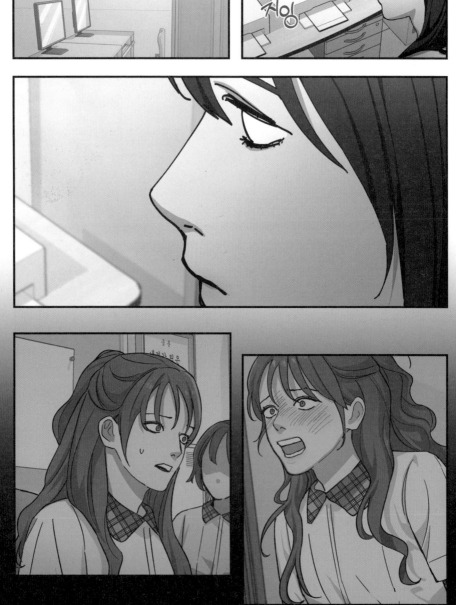

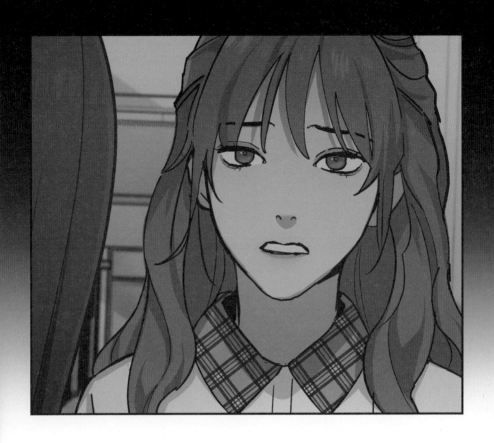

하아..

기말고사랑
영재고 서류 접수가
코앞이야.

이런 일로 집중력이
흐트러지면
절대 안 돼.

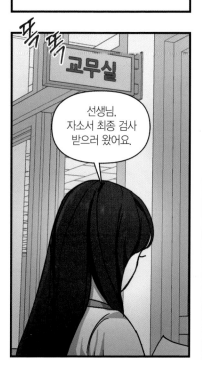

똑 똑

교무실

선생님, 자소서 최종 검사 받으러 왔어요.

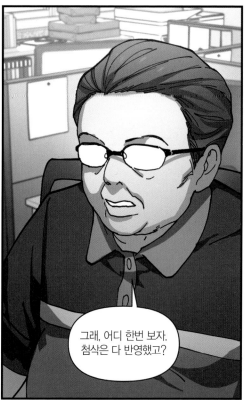

그래, 어디 한번 보자. 첨삭은 다 반영했고?

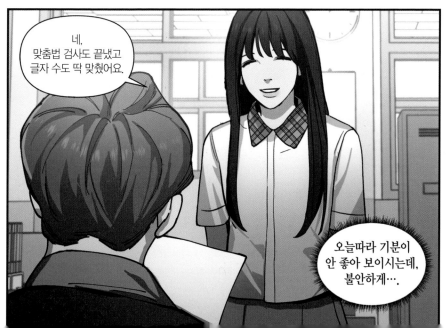

네, 맞춤법 검사도 끝냈고 글자 수도 딱 맞췄어요.

오늘따라 기분이 안 좋아 보이시는데, 불안하게….

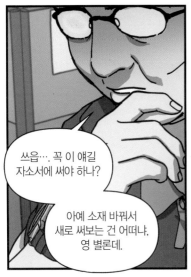

쓰읍…. 꼭 이 얘길 자소서에 써야 하나?

아예 소재 바꿔서 새로 써보는 건 어떠냐, 영 별론데.

네? 하지만 저번에 선생님께서 좋다고 하신 소잰데….

그건 저학년에 했던 거라 지금 게 낫지 않을까요?

게다가 이쪽도 기장이라 리더십 어필은 충분할 것 같은데요.

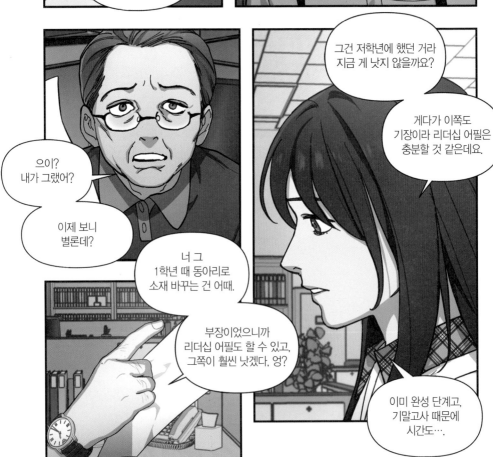

으이? 내가 그랬어?

이제 보니 별론데?

너 그 1학년 때 동아리로 소재 바꾸는 건 어때.

부장이었으니까 리더십 어필도 할 수 있고, 그쪽이 훨씬 낫겠다. 엉?

이미 완성 단계고, 기말고사 때문에 시간도….

어허, 거참!

그래서 합격하겠어? 시간 없다고 자소서 대충 써서 낼 거야?!

팍

소명이, 너 그런 성격이었냐?

내가 추천서에 뭐라고 쓸지는 걱정 안 하나 봐?

길소명, 너
굿 한번 받아봐.

아무래도 인생에 무슨
액이 낀 게 틀림없어.

그렇지
않고서야…

네 자소서 좋던데,
괜히 훈수두고 싶어서
그러는 듯.

진짜 새로
쓸 거야?

일정상 무리야.
저러다 마시겠지.

그래도
시늉은 해봐야지.
어쩌겠어….

264

으, 진짜 고생이 많다, 너.

6 7 8 9 10 | 다음 >

자소서 예시

검색

카페에서 합격 예시 다시 찾아봐도,

내 자소서가 그렇게 수준이 떨어지는 것 같지는 않은데….

영.갈.모

꾸록고 갈 사람 모여라!

드록

이동 수정 삭제

대한민국 대표 영재고 대비 카페

자유게시판 >

영재고 자소서 1번 예시

영재고갈거야
2017.8.10 | 조회231

XX과학영재학교 합격 예시입니다 모두를 화이팅하세요~

스트레스 받지 마. 괜히 그러는 거 맞다니까.

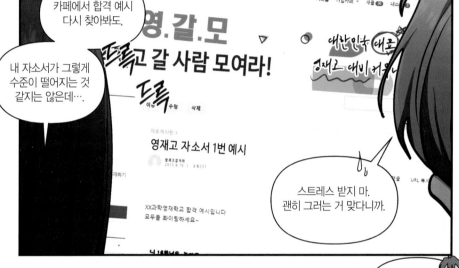

근데 이건 뭐 하는 게시판이야? VIP?

■영갈모 | 세미나 자료 게시판 (VIP전용)

| 공지 | VIP 회원부터 열람할 수 있습니다. (가입 인 |
| 공지 | 소중한 자료의 유출을 엄금합니다. |

청명학원 비공개 입시 세미나 자료입니다. [3]

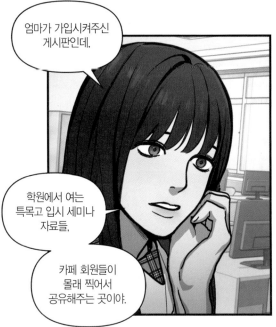

엄마가 가입시켜주신 게시판인데,

학원에서 여는 특목고 입시 세미나 자료들,

카페 회원들이 몰래 찍어서 공유해주는 곳이야.

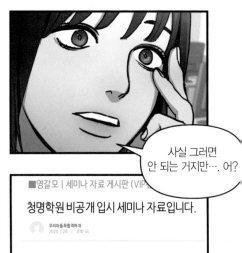

사실 그러면 안 되는 거지만…. 어?

■영갈모 | 세미나 자료 게시판 (VIP...

청명학원 비공개 입시 세미나 자료입니다.

우리아들꼭합격하자
2020.3.28 | 조회 56

청명학원 2020 입시 세미나 자료입니다~
강사분 손이 조금 나왔어요 ㅠㅠ 제가 사진을 잘 못찍어서
최대한 크롭해서 슬라이드만 올립니다.

청명학원 2020 입시 세미나 자료입니다~
강사분 손이 조금 나왔어요 ㅠㅠ 제가 사진을 잘 못찍어서
최대한 크롭해서 슬라이드만 올립니다.

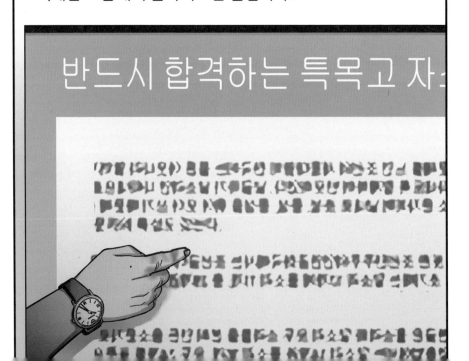

반드시 합격하는 특목고 자:

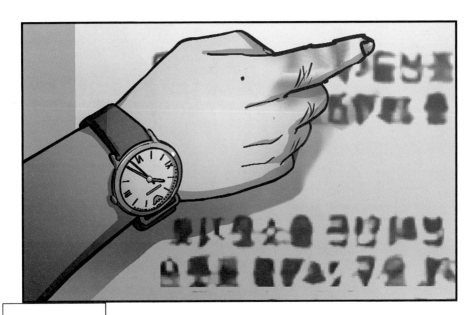

손등에 있는
점이랑,

오른손에 찬
이 시계….

담임 선생님…?

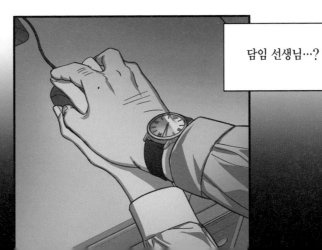

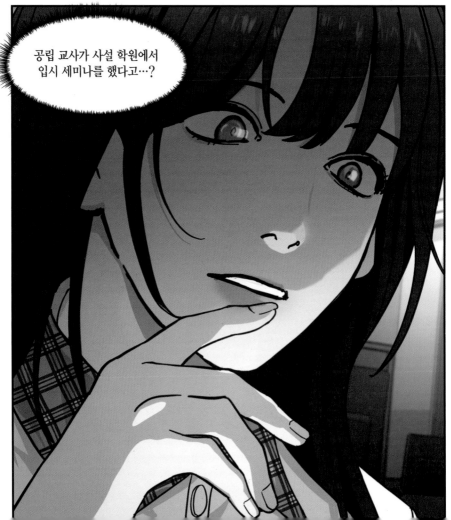

공립 교사가 사설 학원에서
입시 세미나를 했다고…?

잠시만요, 경비원님.

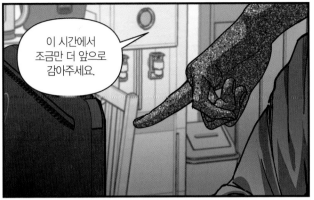

이 시간에서 조금만 더 앞으로 감아주세요.

네, 좋아요.

CAM 09

20200607 13:35

…여기서 잠깐 멈춰주시겠어요?

CAM 09

20200607 13:35

269

제 10 화

아니이, 강혜정~!

가로가 아니라 세로로 찍어달라니까?

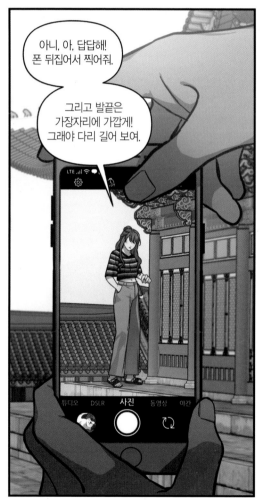

아니, 아, 답답해! 폰 뒤집어서 찍어줘.

그리고 발끝은 가장자리에 가깝게! 그래야 다리 길어 보여.

LTE

튜디오 DSLR 사진 동영상 야간

머리 너무 크게 나왔다. 좀 앉아서 찍어줄래?

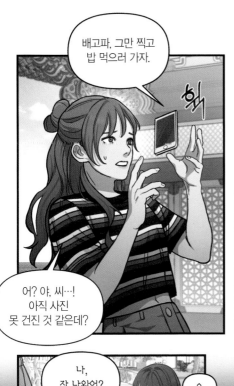

배고파. 그만 찍고
밥 먹으러 가자.

어? 야, 씨…!
아직 사진
못 건진 것 같은데?

아, 씨!
죄다 못 나왔네.

길소명이
이런 거 군말 없이
잘 찍어줬는데.

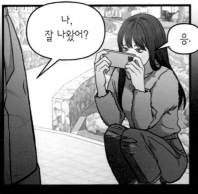

나,
잘 나왔어?

응.

자,
여기.

오늘 너무 예쁘다,
남수야.

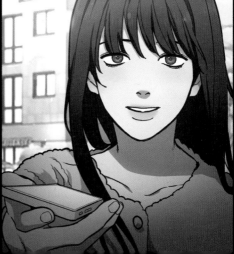

......

됐다, 웬 쓸데없는
생각이야.

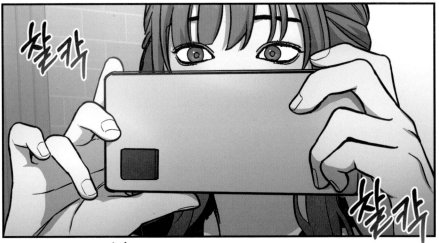

......

아, 좀만 더
기다려줄래?

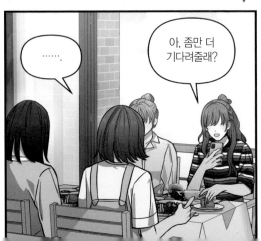

274

빨리 먹자, 좀.
엉?

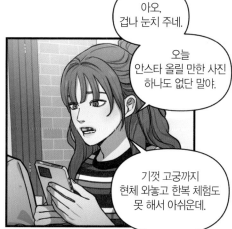

아오,
겁나 눈치 주네.

오늘
안스타 올릴 만한 사진
하나도 없단 말야.

기껏 고궁까지
현체 와놓고 한복 체험도
못 해서 아쉬운데.

뭐? 야, 장난하냐?
내가 그거 비싸서
싫다고 했잖아.

우리 중에 한복 체험
하고 싶었던 사람,
너뿐이거든?

너만 좋으면 다야?

…왜 이렇게 짜증이냐,
강혜정?

아니, 네가 오늘따라
개짜증 나게 굴잖아.

안 그래?
지금 나만 서남수
짜증 나는 거야?

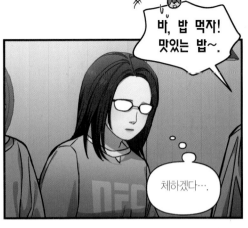

바, 밥 먹자! 맛있는 밥~.

체하겠다….

투명 인간 취급 당하는 것 같아. 지겨워….

난 왜 여기 껴 있는 거지?

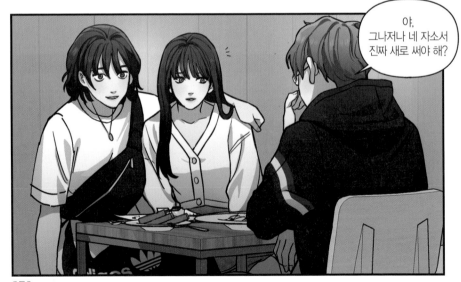

야, 그나저나 네 자소서 진짜 새로 써야 해?

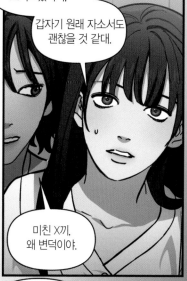

아니. 어제 선생님한테 가서 새 자소서 계획 보여드렸더니,

갑자기 원래 자소서도 괜찮을 것 같대.

미친 X끼, 왜 변덕이야.

다시 보니 괜찮네. 그냥 처음 걸로 내.

네…? 원래 자소서 그대로요?

속고만 살았어? 다시 보니 괜찮네. 어여 가봐~.

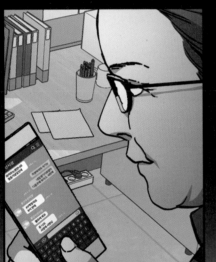

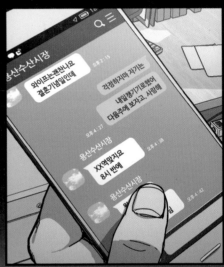

정말 가지가지
하는구나….

그냥 그날따라 기분이
좋아 보이시던데.

아, 씨! 저번에 너한테 개X랄 떨었던 건 뭔데, 그럼!

전부터 느꼈는데, 그냥 기분파이신 것 같아….

잘됐지, 뭐. 이제 기말고사에만 집중할 수 있어.

췌념..

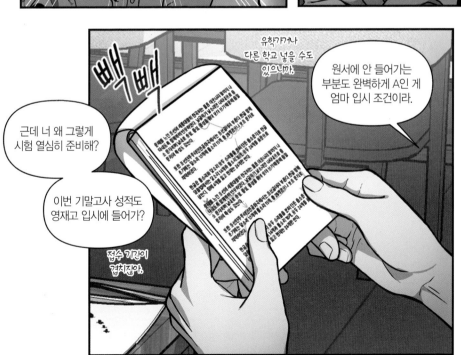

유학가거나 다른 학교 넣을 수도 있으니까.

원서에 안 들어가는 부분도 완벽하게 A인 게 엄마 입시 조건이라.

근데 너 왜 그렇게 시험 열심히 준비해?

이번 기말고사 성적도 영재고 입시에 들어가?

접수 기간이 겹치잖아.

조건 못 지키면
1차 붙어도 2차에
안 보내주실걸.

하긴,
너희 어머니라면
가능성 있다.

기말도 잘 볼 거야,
너 잘하잖아.

고마워,
너희 없었으면 지금
힘들었을 거야.

아까 가게에서
계산해준 여자,
○○이 닮지 않음?

헐, 맞아!
닮았어. ㅋㅋㅋ

걔 이름 오랜만이다~.
우리 함 연락해볼까?

또 대화에 끼기
힘들어졌어.

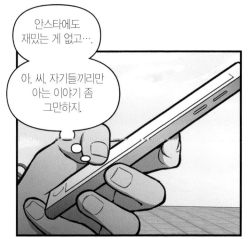

안스타에도
재밌는 게 없고…

아, 씨, 자기들끼리만
아는 이야기 좀
그만하지.

…헐, 남수!
뭐야, 너?

응?

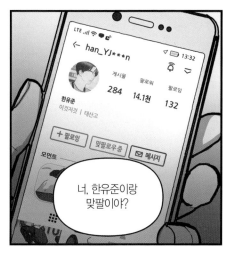

너, 한유준이랑
맞팔이야?

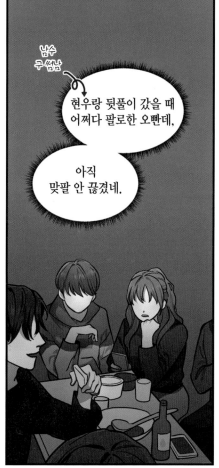

남수
구썼남

현우랑 뒷풀이 갔을 때
어쩌다 팔로한 오빤데,

아직
맞팔 안 끊겼네.

응, 맞아.
왜?

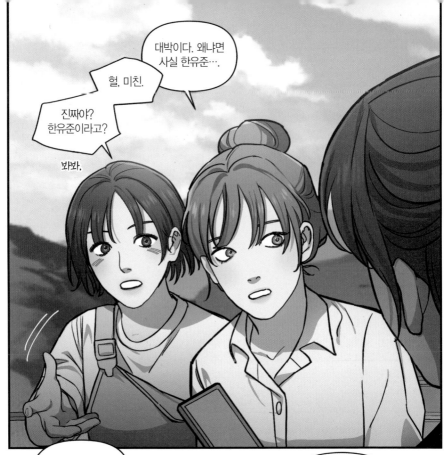

대박이다. 왜냐면 사실 한유준….

헐, 미친.

진짜야? 한유준이라고?

봐봐.

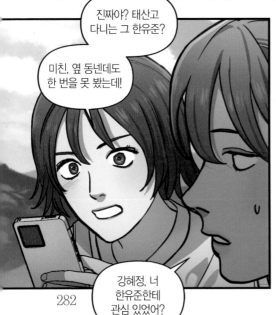

진짜야? 태산고 다니는 그 한유준?

미친, 옆 동넨데도 한 번을 못 봤는데!

강혜정, 너 한유준한테 관심 있었어?

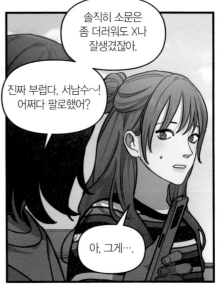

솔직히 소문은 좀 더러워도 X나 잘생겼잖아.

진짜 부럽다, 서남수~! 어쩌다 팔로했어?

아, 그게….

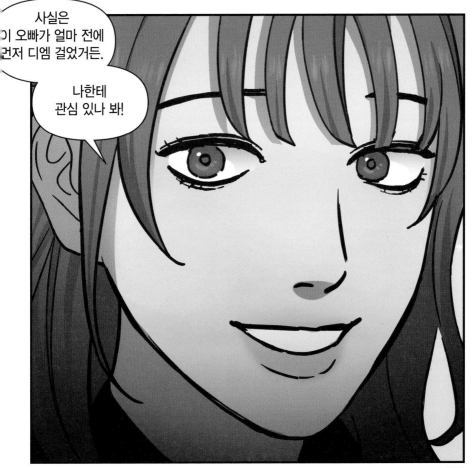

사실은
이 오빠가 얼마 전에
먼저 디엠 걸었거든.

나한테
관심 있나 봐!

으, 아까 그 가게에
서남수도 있더라.

따라온 건 아니겠지?
집착 쩔잖아, 걔.

우연이겠지.

X나 집요해.
네 입시
망칠까 봐 무섭다.

학폭위에
에이폰 일 찌르거나
할 수는 없어?

힘들걸,
증거도 없고.

학폭위가 생각보다
거는 쪽도, 걸리는 쪽도
신경 쓸 게 많아서.

일단 시간을
너무 많이 잡아먹어.
입시 중엔 안 돼….

디테일하네.
해봤어?

응,
초등학교 때.

서남수 하니,
왜 요즘 그 디얼 가방
안 매고 다니냐?

!

걔가 헛소문
냈던 것 때문에 그래?

그냥 좀,
하고 다니기
그래서.

야!
너가 그럴 게 뭐 있냐?
당당하게 매.

내가 다 까발릴까?
서남수가
거짓말한 거라고?

솔직히
말은 안 해도,
다들 걔 싫어할걸?

너가 제대로
해명하고 다니면
참교육 순식간이야~!

아, 아냐.
난 괜찮아, 효진아.

난 그리고 그렇게
누굴 남 앞에서 망신 주고
그러는 건 좀,

좀…
안 좋은 기억이
있어서.

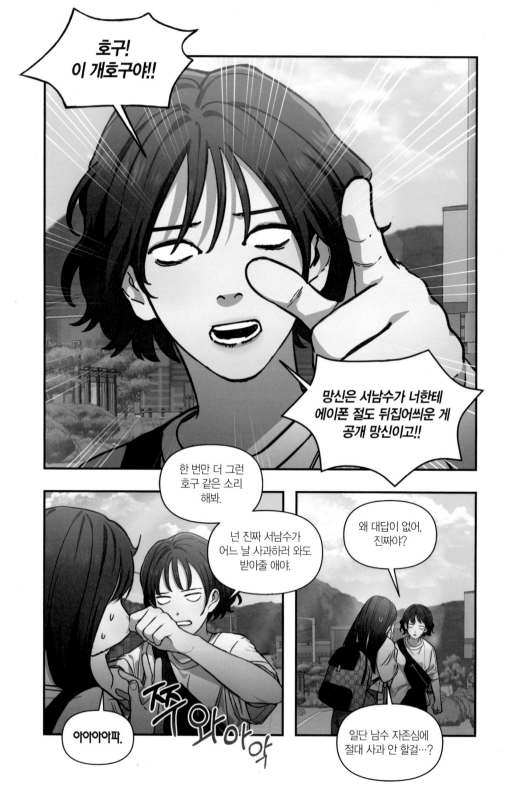

그냥 나는 문제 생길 만한 일은 뭐든 피하고 싶어.

살면서 내가 나서서 잘된 일이 별로 없었거든.

그러니까 가만히라도 있어야지….

지금은 당장 중요한 기말고사나 잘 보고 싶어.

……

으휴…. 내가 봐준다, 길소명.

목말라….

학원에서 준 프린트물 풀고, 오답 노트 하고….

꼬르륵

한 시에는 자야지.

아.

엄마, 아직 안 주무셨어요?

소명이야말로 아직 안 자고?

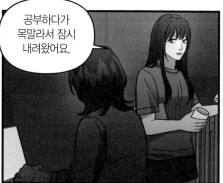

공부하다가 목말라서 잠시 내려왔어요.

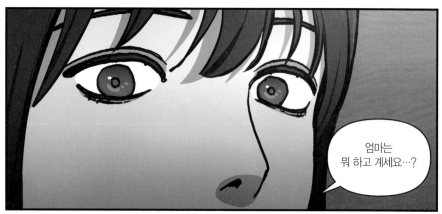

엄마는 뭐 하고 계세요…?

당시 나는 통제할 수 없는
여러 상황 속에서,

별것 아니야.

탁

내 노력으로
통제 가능한 것은
성적뿐이라는 생각에,

하하…. 엄마도
얼른 주무세요.

시험 점수에
더욱 매달렸던 것 같다.

맞다.

엄마가 마침 소명이한테
할 말이 있었는데.

기말고사 끝나고
학교에 남아 있으렴.

네가 시험 치는 동안
엄마도 학교에
있을 거야.

그러나 그 학기 기말고사는
내 인생 최악의 시험이 된다.

289

똑
닮
은
딸

제 11 화

끝나면 엄마한테 전화하렴. 라이드 해서 집 가게.

아…. 엄마 일은 괜찮으세요?

제 학교에는 왜…?

이번 기말에 학부모 시험 감독관 신청했어.

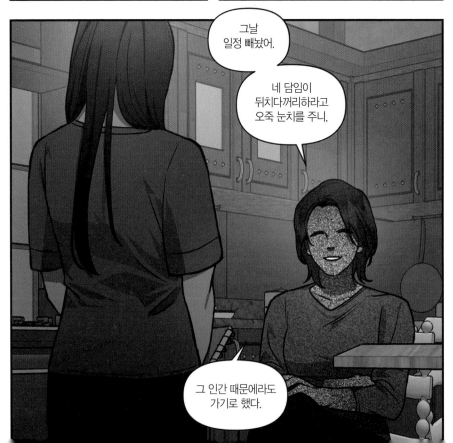

그날 일정 빼놨어.

네 담임이 뒤치다꺼리하라고 오죽 눈치를 주니,

그 인간 때문에라도 가기로 했다.

이번 선생님이 좀 그렇죠.

정말 하나도 도움이 안 되네.

설마 남수 에이폰 일도 떠벌린 건 아니겠지?

기말고사 마지막 시험이 수학이지? 중요한 과목이네.

고생했으니 끝나면 맛있는 식사라도 하러 가자.

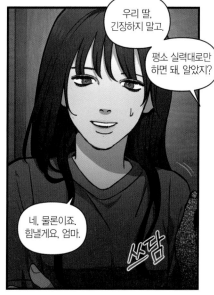

우리 딸, 긴장하지 말고.

평소 실력대로만 하면 돼, 알았지?

네, 물론이죠. 힘낼게요, 엄마.

쓰담

너, 그 소식 들었어?
박○○이랑 최△△
사귄대.

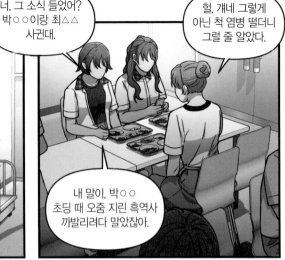

헐, 걔네 그렇게
아닌 척 염병 떨더니
그럴 줄 알았다.

내 말이, 박○○
초딩 때 오줌 지린 흑역사
까발리려다 말았잖아.

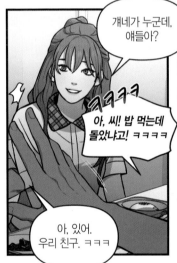

걔네가 누군데,
얘들아?

ㅋㅋㅋㅋ

아, 씨! 밥 먹는데
돌았냐고! ㅋㅋㅋㅋ

아, 있어.
우리 친구. ㅋㅋㅋ

뭐야, 짜증나게.
지들끼리만 재밌고.

홀수 진심
극혐이네….

허전

김현주는
왜 또 요즘
우릴 피하는 거야?

미안, 나 오늘은
다른 반 친구랑 점심
먹을 것 같아.

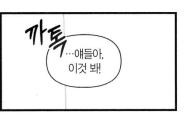
…얘들아,
이것 봐!

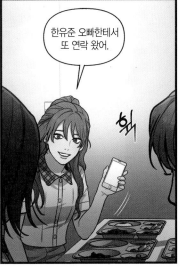
한유준 오빠한테서
또 연락 왔어.

나는 생각 없는데,
자꾸 귀찮게 하시네.

소문도
안 좋으셔서 좀 그런데…
어떻게 거절하지?

그래?
뭐라고 왔는데?

줘봐! 답장
고민해줄게.

둘이 같이 밥 먹은 적
있다고 했나?
그게 어디였지?

압구정동?
청담동이라고
하지 않았어?

음…. 압구정동에서
데이트했던 거
말하는 건가?

아아~.
압구정동에서 밥 먹고
청담동으로 갔어!

거, 거기서 피팅 모델
촬영 같이하게 됐거든.
겸사겸사~.

와, 대박,
촬영했던 거
보여주면 안 돼?

아… 아직
사진을 못 받아서.

그리고 사진 봐도
잘 모를걸? 얼굴 빼고
착샷만 찍었어, 우리.

그래? 남수 또 아무것도 없구나?

…어?

아니, 남수 맨날 아무것도 안 보여주고 말만 하잖아~.

맞아, 맞아. 썰만 들으려니까 좀 심심하다.

그래~. 아쉬운 거지, 우린.

네가 사진 찍는 거 얼마나 좋아하는지 다 아는데.

남수야, 진짜 아무것도 없어?

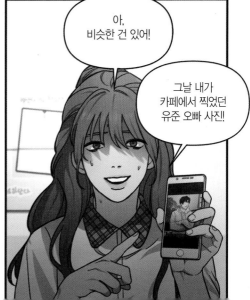

아, 비슷한 건 있어!

그날 내가 카페에서 찍었던 유준 오빠 사진!

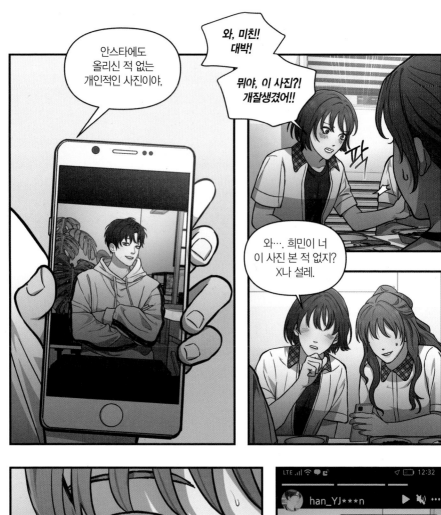

와, 미친! 대박!

안스타에도 올리신 적 없는 개인적인 사진이야.

뭐야, 이 사진?! 개잘생겼어!!

와…. 희민이 너 이 사진 본 적 없지? X나 설레.

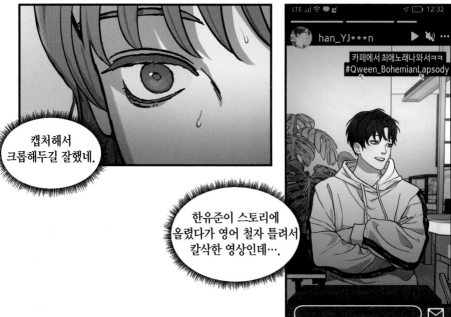

캡처해서 크롭해두길 잘했네.

LTE 📶 🔋 12:32

han_YJ***n

카페에서 최애노래나와서ㅋㅋ
#Qween_BohemianLapsody

한유준이 스토리에 올렸다가 영어 철자 틀려서 칼삭한 영상인데….

아…. X나
기빨린다.

뭔가 길소명이
옆에 있을 때가 훨씬
잘 풀렸던 것 같아….

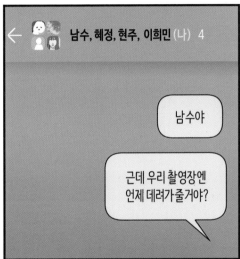

남수, 혜정, 현주, 이희민(나) 4

남수야

근데 우리 촬영장엔
언제 데려가줄거야?

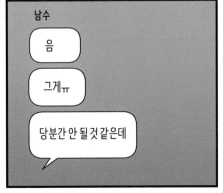

남수

음

그게ㅠ

당분간 안 될 것 같은데

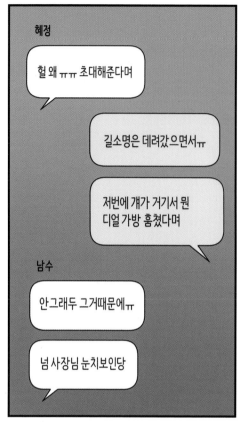

혜정

헐 왜 ㅠㅠ 초대해준다며

길소명은 데려갔으면서ㅠ

저번에 걔가 거기서 뭔 디얼 가방 훔쳤다며

남수

안그래두 그거때문에ㅠ

넘 사장님 눈치보인당

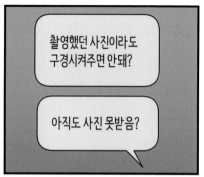

촬영했던 사진이라도 구경시켜주면 안돼?

아직도 사진 못받음?

잠잠‥

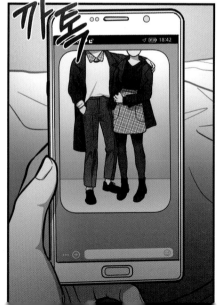

까톡

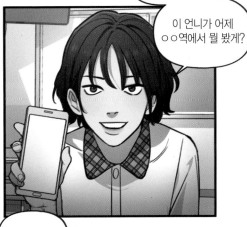

길소명.

이 언니가 어제 ○○역에서 뭘 봤게?

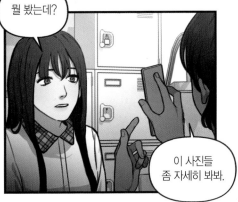

뭘 봤는데?

이 사진들 좀 자세히 봐봐.

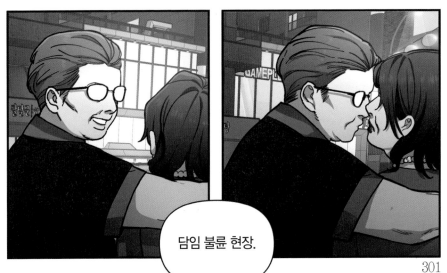

담임 불륜 현장.

301

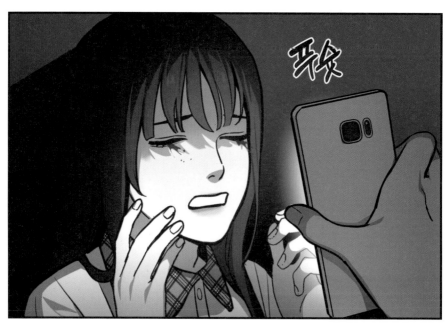

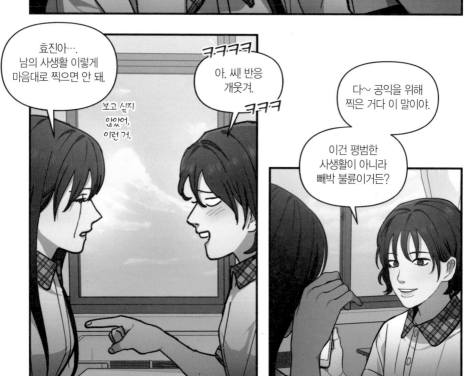

효진아….
남의 사생활 이렇게
마음대로 찍으면 안 돼.

보고 싶지
않았어,
이런 거.

아, 씨! 반응
개웃겨.

ㅋㅋㅋㅋ

ㅋㅋㅋ

다~ 공익을 위해
찍은 거다 이 말이야.

이건 평범한
사생활이 아니라
빼박 불륜이거든?

302

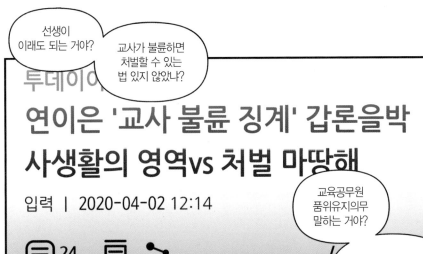

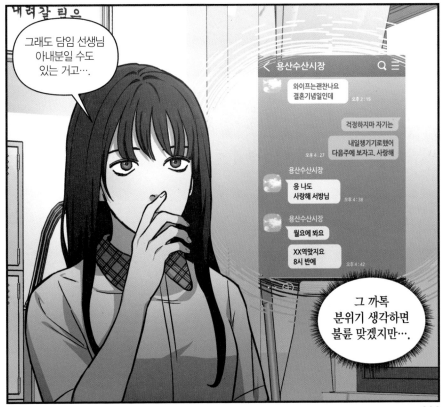

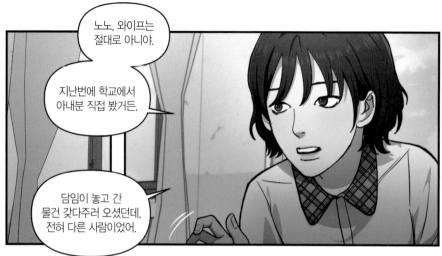

노노, 와이프는 절대로 아니야.

지난번에 학교에서 아내분 직접 봤거든.

담임이 놓고 간 물건 갖다주러 오셨던데, 전혀 다른 사람이었어.

정말… 인간적으로 너무 별로다, 선생님.

좀 그렇긴 해.

아무튼 나는 못 들은 걸로 할게.

담임이 또 너한테 시비 걸면 말해.

내가 바로 교육청에 찌르고 정의 구현 간다.

화르르

305

거기서 실험도 해보고, 시험도 보고, 토론도 하고. 말 그대로 다면 평가.

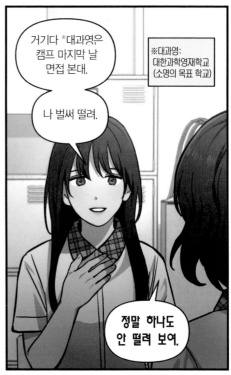

거기다 *대과영은 캠프 마지막 날 면접 본대.

※대과영: 대한과학영재학교 (소명의 목표 학교)

나 벌써 떨려.

정말 하나도 안 떨려 보여.

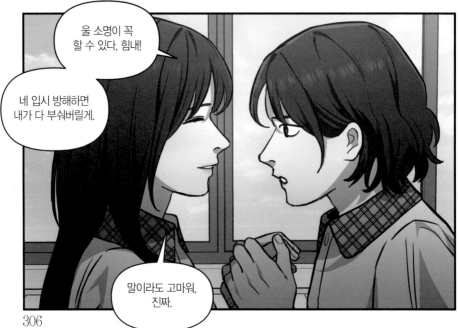

울 소명이 꼭 할 수 있다, 힘내!

네 입시 방해하면 내가 다 부숴버릴게.

말이라도 고마워, 진짜.

정말로
남은 시간 동안 입시에만
최선을 다하고 싶네.

아무
방해 안 받고,

정말
후회 없이 집중할 수
있으면….

제발….

307

야ㅋㅋㅋㅋㅋㅋ

너 무슨 중딩이랑 놀고 그라냐

진짜 쓰레기네ㅋㅋㅋㅋ

……?

뭐래 갑자기

뭔소리야??ㅋㅋ

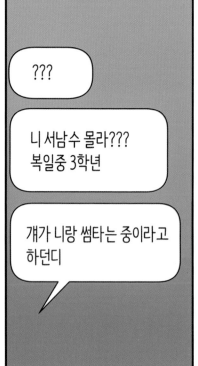

???

니 서남수 몰라???
복일중 3학년

걔가 니랑 썸타는 중이라고
하던디

308

당사자 한유준

장현우

똑
닮
은
딸

제 12 화

얘들아, 역사 숙제
아직 제출 안 한 사람
있으면 지금 내주라.

......

저기.

서남수, 역사
프린트 좀 내줘.

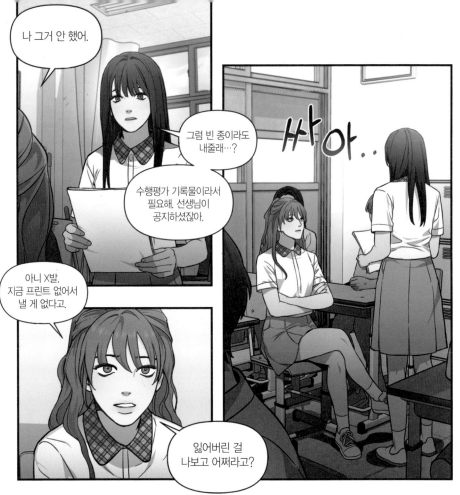

나 그거 안 했어.

그럼 빈 종이라도 내줄래…?

수행평가 기록물이라서 필요해. 선생님이 공지하셨잖아.

싸아..

아니 X발, 지금 프린트 없어서 낼 게 없다고.

잃어버린 걸 나보고 어쩌라고?

하아..

그래, 알았어.

쟤네 왜 저래?

원래 둘이 X나 친하지 않았어?

사이 나빠졌대.

저번에도 누구 에이폰 없어져서 개싸웠잖아.

소곤

소곤

그래서 그거 누가 훔친 거였어?

314

그냥 잃어버린 거라던데?

뭐야, 허무해. ㅋㅋ

아니, 지들끼리 사이 안 좋으면 안 좋은 거지, 반 분위기 개흐리네.

쟤 안 그래도 평소에 X나 나대잖아. ㅋㅋㅋ

야, 쉿! 다 들린다고. ㅋㅋ

사실인데 왜. ㅋㅋㅋㅋ

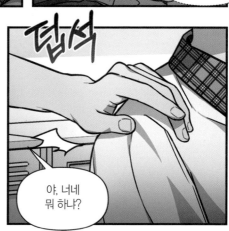

턱석

야, 너네 뭐 하냐?

대놓고 말 못할 거면 아가리 털지 마라?

X발, 진짜….

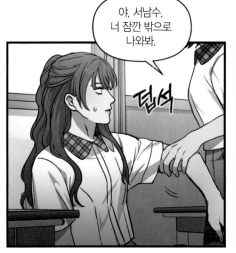

야, 서남수, 너 잠깐 밖으로 나와봐.

너 때문에 이게 뭐야, 쪽팔리게.

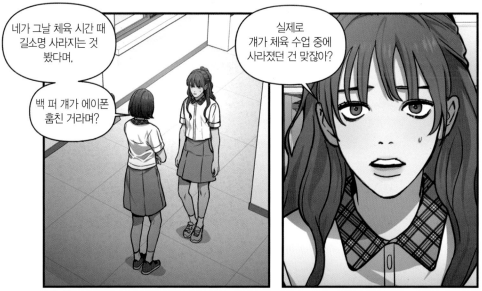

네가 그날 체육 시간 때 길소명 사라지는 것 봤다며,

백 퍼 걔가 에이폰 훔친 거라며?

실제로 걔가 체육 수업 중에 사라졌던 건 맞잖아?

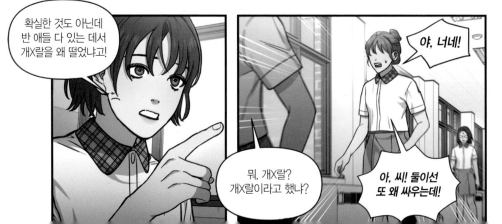

확실한 것도 아닌데 반 애들 다 있는 데서 개X랄을 왜 떨었냐고!

야, 너네!

뭐, 개X랄? 개X랄이라고 했냐?

아, 씨! 둘이선 또 왜 싸우는데!

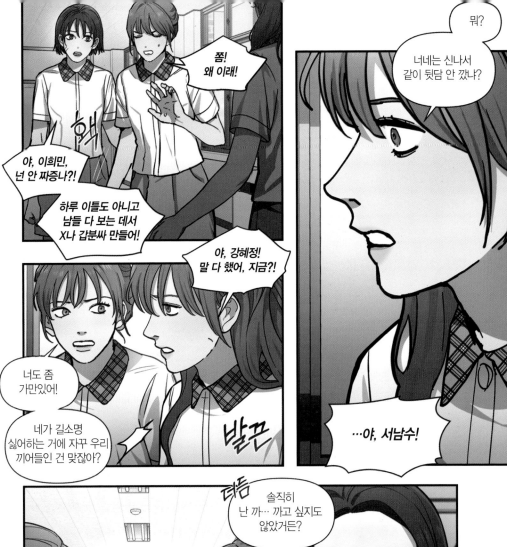

뭐?

너네는 신나서 같이 뒷담 안 깠냐?

쫌! 왜 이래!

야, 이희민, 넌 안 짜증나?!

하루 이틀도 아니고 남들 다 보는 데서 X나 갑분싸 만들어!

야, 강혜정! 말 다 했어, 지금?!

너도 좀 가만있어!

네가 길소명 싫어하는 거에 자꾸 우리 끼어들인 건 맞잖아?

왱

발끈

…야, 서남수!

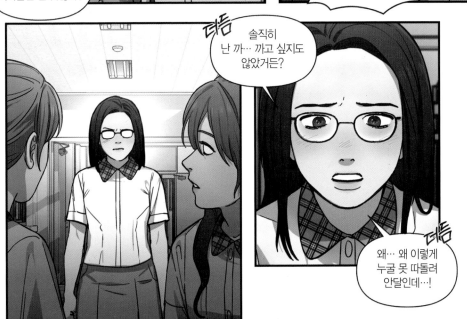

더듬

솔직히 난 까… 까고 싶지도 않았거든?

더듬

왜… 왜 이렇게 누굴 못 따돌려 안달인데…!

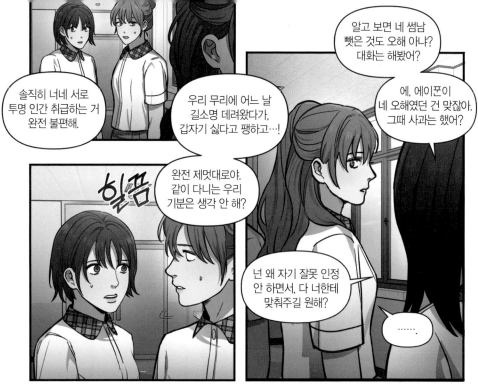

솔직히 너네 서로
투명 인간 취급하는 거
완전 불편해.

우리 무리에 어느 날
길소명 데려왔다가,
갑자기 싫다고 팽하고…!

알고 보면 네 썸남
뺏은 것도 오해 아냐?
대화는 해봤어?

에, 에이폰이
네 오해였던 건 맞잖아.
그때 사과는 했어?

힐끔

완전 제멋대로야.
같이 다니는 우리
기분은 생각 안 해?

넌 왜 자기 잘못 인정
안 하면서, 다 너한테
맞춰주길 원해?

……

…뭐래냐,
얜?

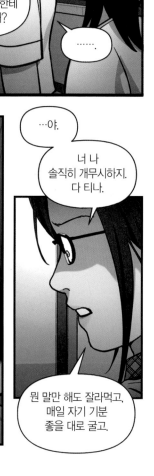

…야.

너 나
솔직히 개무시하지.
다 티나.

뭔 말만 해도 잘라먹고,
매일 자기 기분
좋을 대로 굴고.

318

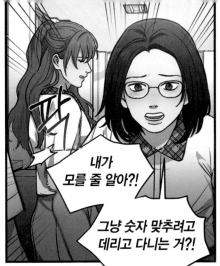

내가 모를 줄 알아?!

그냥 숫자 맞추려고 데리고 다니는 거?!

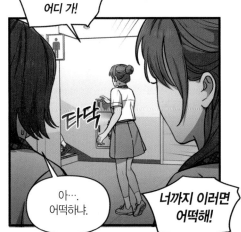

김현주, 현주야! 어디 가!

아…. 어떡하냐.

너까지 이러면 어떡해!

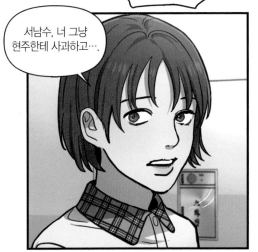

서남수, 너 그냥 현주한테 사과하고….

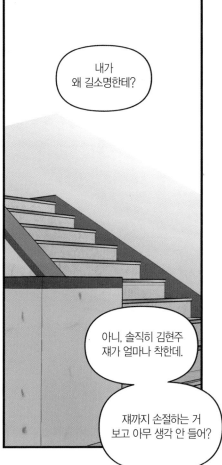

내가 왜 길소명한테?

아니, 솔직히 김현주 쟤가 얼마나 착한데.

쟤까지 손절하는 거 보고 아무 생각 안 들어?

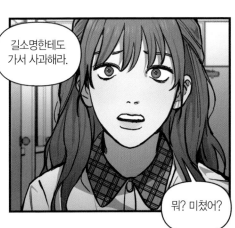

길소명한테도 가서 사과해라.

뭐? 미쳤어?

솔직히 너랑
길소명 싸운 거,

왜 유난이냐고
다들 물어본다고.

걔 이미지 좋아서
우리만 X나 이상해졌어.

......

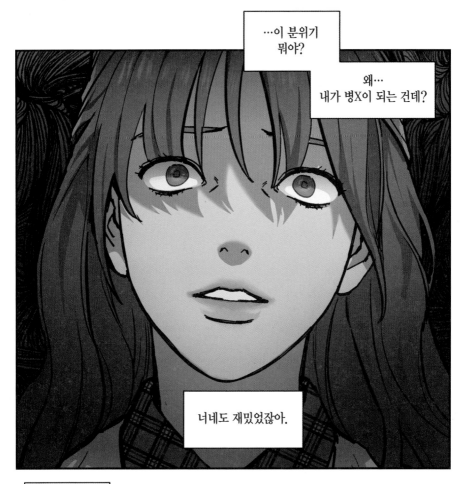

…이 분위기 뭐야?

왜… 내가 병X이 되는 건데?

너네도 재밌었잖아.

X발, 진짜….

이대론 안 된다고!

와, 오늘 진짜 덥다.

다음 주면 벌써
기말고사네.

솔직히 이런 더위에
시험 보는 건
불법 아냐?

ㅋㅋㅋㅋ
무슨 상관이야.

상관이 왜 없어.
…어?

뭐야?
할 말 있어?

네가 웬일이야? 서남수네는 어쩌고 여기 있냐?

……

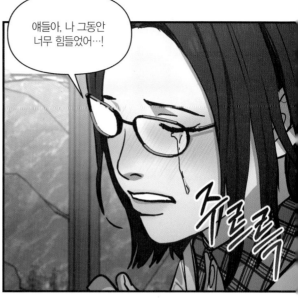

얘들아, 나 그동안 너무 힘들었어…!

주르륵

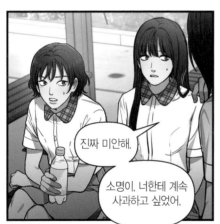

진짜 미안해.

소명이, 너한테 계속 사과하고 싶었어.

우선 진정해, 현주야. 우리 조용한 곳으로 들어가서 얘기하자.

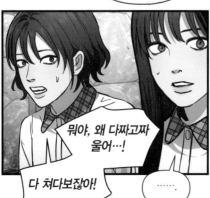

뭐야, 왜 다짜고짜 울어…!

다 쳐다보잖아!

……

응,
자유 개방이야.

이러려고
임원 하는 거지,
뭐.

임원 회의실이
비어 있어서
다행이다.

있어도
괜찮은 거야?

고마워,
소명아.

얘기 들어보니까
많이 힘들었을 것
같긴 한데,

애초에 왜
서남수 말만 믿고
거기 붙어갔고….

효진아….

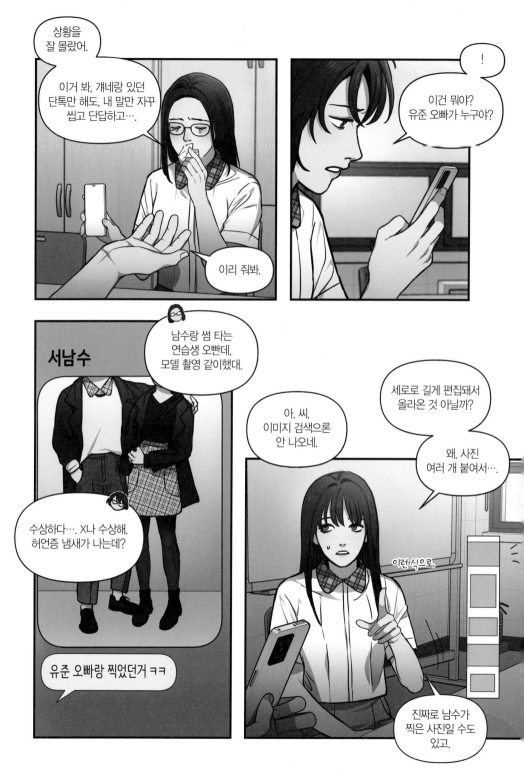

모직 주머니 스커트 🔍

모직 스커트 🔍

커플 시밀러룩 🔍

체크 시밀러룩 🔍

와르르

저기,
효진아…?

그래!
나 구질구질하고
집요해~!

그러니까
방해하지 마라!

어?

야,
이거 봐!

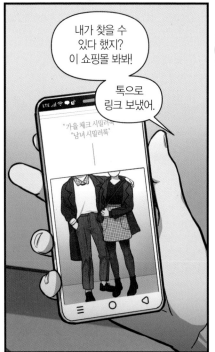

내가 찾을 수
있다 했지?
이 쇼핑몰 봐봐!

톡으로
링크 보냈어.

"가을 체크 시밀러룩"
"남녀 시밀러룩"

다른 사진들도
모델 얼굴이 안 나왔네.

아, 씨, 그렇네.
모델 이름도 없어.

자기가
찍은 거라고 우기면
답이 없긴 하다.

…어?

상품정보 제공공시 (전자상거래등에서의 상품정보제공

제품 소재 아크릴 12% / 폴리에스터 78% / 레이온 1

색상 NAVY(33) / CHECK BEIGE(23)

치수 24/26/28/3

수입여부 Y

제조연월 2017년 9월

제조사 (주)러블리에*

제조국 베트남

세탁방법 및 취급시 주의사항

근데 이 제품….

제품 제조 일자가 3년 전인데?

……

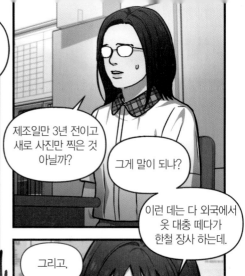

…서남수가
지난주에 찍은
사진이라고 했는데?

제조일만 3년 전이고
새로 사진만 찍은 것
아닐까?

그게 말이 되냐?

이런 데는 다 외국에서
옷 대충 떼다가
한철 장사 하는데.

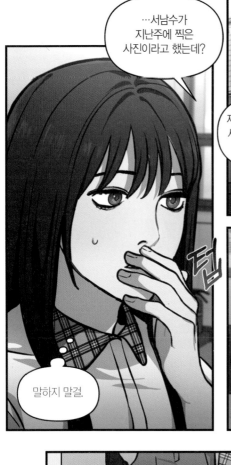

말하지 말걸.

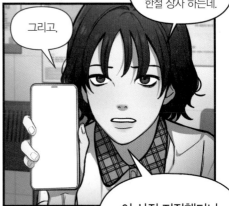

그리고,

이 사진 저장했더니
파일명 어떻게
나오는 줄 알아?

파일 다운로드

크기: 257KB

이름

2017_09_28_Similar08

취소 다운로드

3년 전 날짜.
빼박이야, 이건.

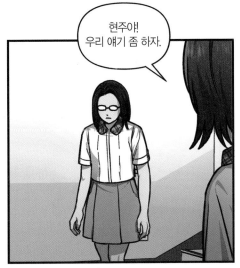

현주야
우리 얘기 좀 하자.

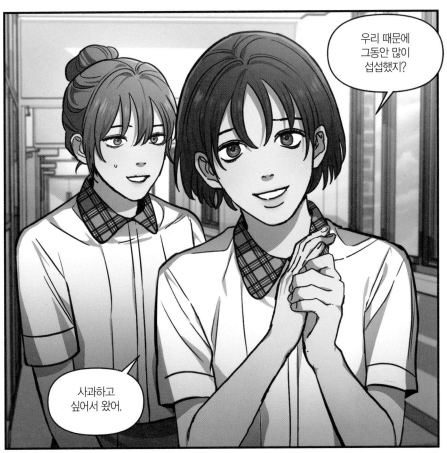

우리 때문에
그동안 많이
섭섭했지?

사과하고
싶어서 왔어.

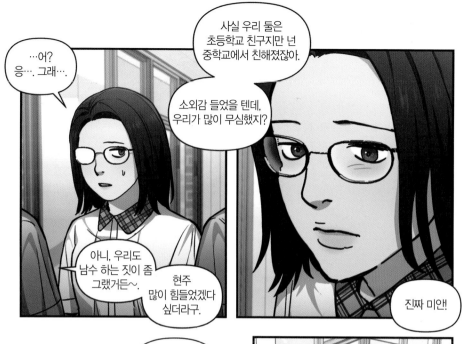

사실 우리 둘은
초등학교 친구지만 넌
중학교에서 친해졌잖아.

…어?
응…. 그래….

소외감 들었을 텐데,
우리가 많이 무심했지?

아니, 우리도
남수 하는 짓이 좀
그랬거든~.

현주
많이 힘들었겠다
싶더라구.

진짜 미안!

그래….
말해줘서
고마워.

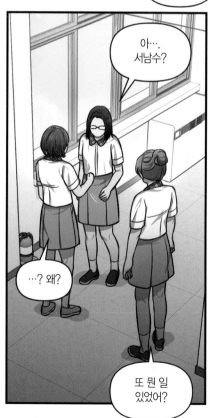

아….
서남수?

…? 왜?

또 뭔 일
있었어?

남수가 말은 그렇게
했지만, 걔도 아마
미안할 거야.

덥석

그게,
사실은…

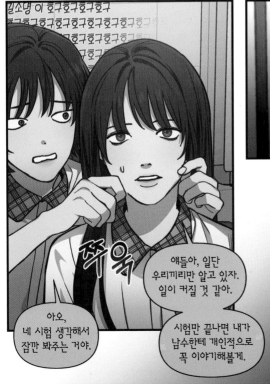

길소영 이 호구호구호구호구
호구호구호구호구호구호구호구호구호구호
호구호구호구호구호구호구
호구호구호구호구
호구호구호구

쮸욱

얘들아, 일단
우리끼리만 알고 있자.
일이 커질 것 같아.

아오,
네 시험 생각해서
잠깐 봐주는 거야.

시험만 끝나면 내가
남수한테 개인적으로
꼭 이야기해볼게.

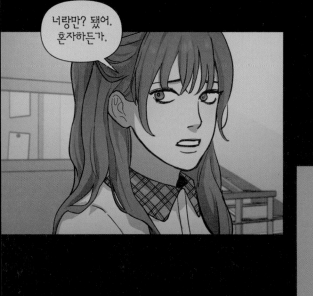

너랑만? 됐어.
혼자하든가.

https://www.metube.
com/watch?v=Rgbm

이거 넘 웃기다ㅋㅋㅋㅋㅋ

서남수

개노잼인데ㅋㅋ

뭐래냐, 얜?

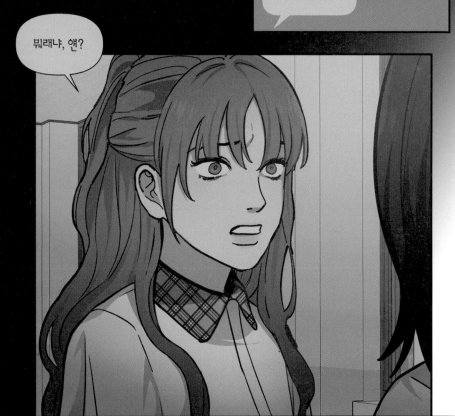

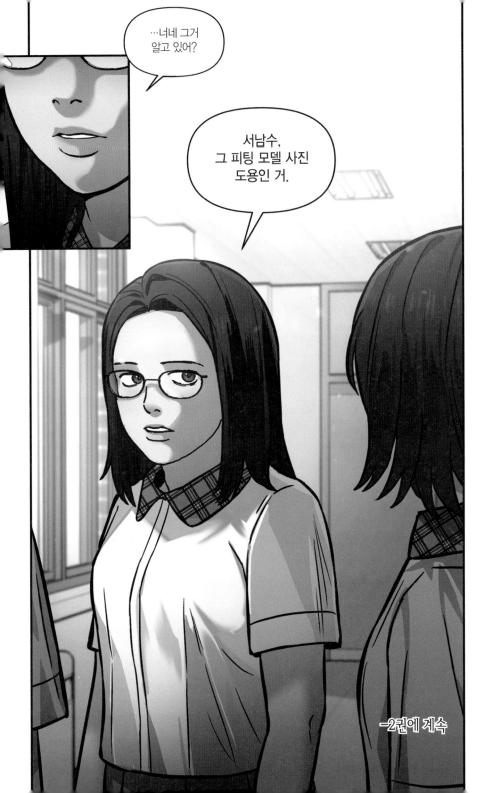

똑
닮
은
딸

스페셜
페이지

 틀어지기 전

안 어울려 1

 안 어울려 2

어쩌면 가능했을 미래

틀어지기 전

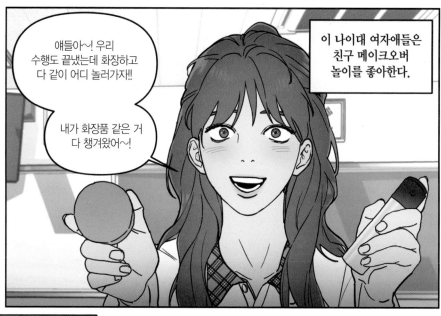

이 나이대 여자애들은
친구 메이크오버
놀이를 좋아한다.

얘들아~! 우리
수행도 끝냈는데 화장하고
다 같이 어디 놀러가자!!

내가 화장품 같은 거
다 챙겨왔어~!

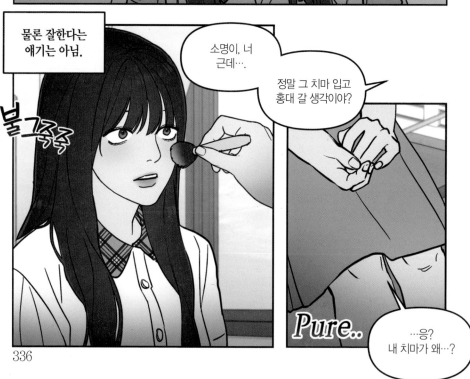

물론 잘한다는
얘기는 아님.

소명이, 너
근데….

정말 그 치마 입고
홍대 갈 생각이야?

붉그죽죽

Pure..

…응?
내 치마가 왜…?

336

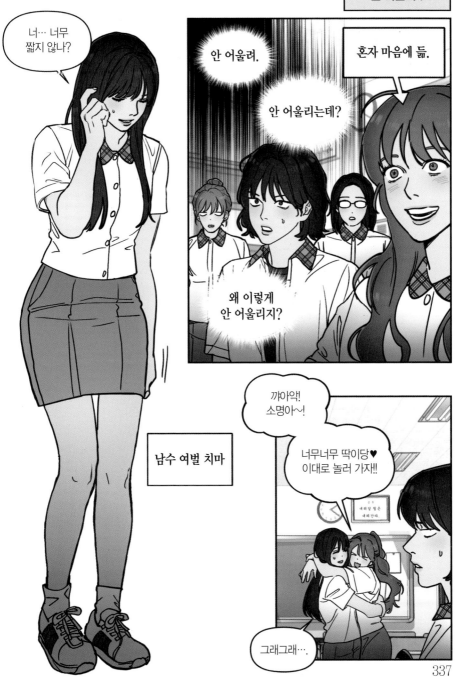

소명이가 나 몰래
교복을 줄였나?

NAMSOO_ ****

치마 개수는
그대로일 텐데.

뭐 한창
그리고 싶을
나이긴 하지.

봐줄 수 있는
일탈이야.

어린애들
미감이란.

···근데
너무 안 어울려.